여기,
카미유 클로델

생 의 고 독 을 새 긴 조 각 가

여기,
카미유 클로델

생의 고독을 새긴 조각가

이운진 지음

Camille Claudel

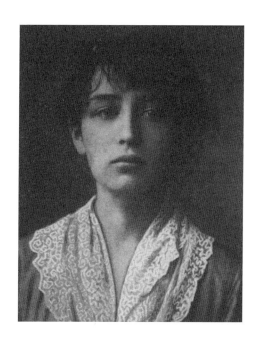

아트북스

일러두기

__ 단행본·신문·잡지는 『 』, 시·미술작품은 「 」, 전시 제목은 〈 〉로 묶어 표기했습니다.

__ 인명·지명 등의 외래어 표기는 국립국어원 규정을 따르는 것을 원칙으로 하였으나 용례가 굳어
진 경우에는 통용되는 표기를 따랐습니다.

__ 본문에서 작은 따옴표 속 말은 지은이가 카미유의 심정을 상상해서 쓴 것입니다.

__ 이 도서는 2020년도 아르코문학창작기금 지원사업에 선정되어 발간된 작품입니다.

차례

그녀와의 슬픈 왈츠

시작은 로댕이었다. 2010년 여름, 서울시립미술관에서 열린 〈신의 손, 로댕〉 전시회는 사람들로 발 디딜 틈이 없었다. 어린아이 둘의 손을 잡고 사람들과 어깨를 붙이고 화살표 방향으로 물결처럼 밀려서 나온 기억이 전부였다. 다시 들어갈 수도 없는데 발길이 쉽게 돌아서지 않아서 로댕의 작품이 가장 많이 수록된 붉은 표지의 사진집을 한 권 사는 것으로 마음을 달랬다. 내 손에서 며칠을 머물다 책꽂이로 갈 줄 알았던 그 사진집은 그해 여름부터 수년간 내 곁에 있었다.

붉은 사진집 속에서 만난 것은 로댕만이 아니었다. '다나이드'의 등을 보았을 때, '영원한 봄'이 된 연인 앞에서 떨릴 때, '회복'하길 바라는 작은 여인의 손을 잡아주고 싶었을 때, 그 모든 순

간의 밑바닥에는 로댕보다 앞서 다른 그림자가 어른거렸다. 깊고 어두운 목소리와 뜨거운 시선으로 나를 이끈 것은 로댕이 아니라 카미유 클로델이었음을 알기까지 그리 많은 시간이 필요하지 않았다. 어느새 그녀와의 동행이 시작되고 있었다.

나는 그녀의 조용한 팬이 되어 오랜 시간을 따라다녔다. 그녀가 쓴 편지모음집을 들고, 그녀 작품들의 사진 곁에서, 늘 서성거리는 사람으로 있었다. 작품에 대한 호기심이 사람에 대한 관심으로 넓어지면서 그녀의 이름이 머리에서 가슴으로 내려와 편안히 자리를 잡았다. 그녀에 대한 사실과 소문들을 하나씩 알아갈수록 그녀의 삶이 아팠고 작품은 삶을 품고 더 빛나게 보였다. 그녀의 삶과 작품 속으로 들어가는 것은 최고의 예술가이자 오직 한 사람을 사랑했던 한 여성의 의식에 들어가는 것과 같았다.

한 사람의 일생을 알기 위해서, 그 사람이 이미 죽은 사람이라면 우리가 할 수 있는 일은 기록을 찾는 것뿐이다. 그래서 나는 어린 시절의 일화, 누군가에게 쓴 편지들, 남겨진 작품과 사진 몇 장을 최대한 모으기 시작했다. 오로지 더 가까이 다가가기 위해서였다. 새로운 비밀을 발견하려는 의도 같은 건 없었고, 학문적 접근은 더더욱 아니었다. 그녀의 진짜 목소리가 궁금했고, 조각들을 맞추어 상상하는 동안 뭉클하게 아려왔다.

하지만 여러 우연과 판단이 얽혀 살아남은 몇몇의 기록을 모두 모은다고 해서 그것이 한 사람의 완전한 인생이 되진 않으므로, 이 글을 두고 카미유의 전기라고 말할 자신은 없다. 하물며

가치관과 배경이 달랐던 시대를 살다간 사람의 행동을 되살려내고 복잡한 감정을 이해한다는 것은 불가능한 욕심일 터이다. 또 묻혀버리고 파괴되어 몇 안 남은 파편들 중에서도 나의 선택에 의해 어떤 것들은 누락되거나 다른 방식으로 해석되고 눈길을 받지 못한 이야기도 있을 것이기 때문이다. 그런데도 많은 편견과 추론의 위험을 무릅쓰고 그녀의 자취뿐 아니라 그녀와 밀접한 관련이 없는 흔적까지 쫓아다닌 데에는 나름의 이유가 있었다.

누구의 삶이든 다를 바 없겠지만, 카미유 클로델의 삶에는 여성으로서의 한계, 예술가의 소명과 욕망, 그리고 사랑과 실패, 병과 소외, 급변하는 시대의 풍경이 큰 물살로 어우러져 소용돌이치고 있다. 카미유 클로델이라는 존재의 뛰어난 예술성은 내가 가질 수 없는 것이어도 피가 고동치는 강렬한 삶의 슬픔이나 행복이었던 것을 나누는 정도는 나도 할 수 있는 일이었다.

사람들이 한동안 로댕의 연인이라고 불렀고, 그다음은 비운의 천재라고 불렀으나, 나는 '그녀'라고 부르고 싶은 사람. 그 사람에 대해 세상이 전해주는 이야기가 무엇이든 간에 예술과 사랑에 몸 바쳤기 때문에 피할 수 없었던 그녀의 고독, 희망이 없다는 사실을 알고 나서도 희망을 기다리던 그녀의 의지를 목격할 때는 힘들고도 따스한 위로가 되기도 했다. 특히 인생의 커다란 상실을 겪고 아픈 시절을 보내야 했던 때, 그녀에게 뻗은 손길은 나를 달래고 다시 무릎을 일으켜 세워주는 듯했다. 무엇을 얻

었고 무엇을 잃어버렸는지 계산하는 방법은 많겠지만, 그녀와 함께한 후 결국 삶에 대한 애정을 새롭게 느꼈다면 그보다 더 크게 얻기란 어려울 것이다.

그러므로 이것은 그녀의 비탄과 애착에 바치는 나의 마음이며, 나 자신과 그녀에게 동시에 말을 걸었던 긴 시간에 대한 일종의 독백이다. 그녀가 살았던 삶에 관한 것이라기보다, 100여 년 후 먼 나라의 시인이 발견하고 쓰다듬은 그녀의 흔적이라고 하는 편이 맞을지도 모르겠다.

십수 년 전, 나는 그녀의 작품 중에서 겨우 한 점의 석고상과 두 점의 청동 조각을 직접 보았을 뿐이다. 기대도 없이 만났던 그녀의 작품들, 「로댕 흉상」 「애원하는 여인」 「왈츠」를 처음 보았을 때의 떨림은 이 글의 성긴 행간을 조금 채웠을 것이다. 팬레터를 쓰는 심정으로 시작한 원고가 무거워질 때, 그녀 인생 전체로부터 흘러나온 말들은 나의 감정을 일깨우기도 했지만 마비시키기도 해서 모른 척 피하고 싶었던 적도 있었음을 고백한다.

그녀가 살았던 것처럼 앞으로도 세상은 여전히 외롭고 막막할 것이다. 슬픔은 떠나지 않을 것이고 무얼 바라 살아야 하는지 대답은 어려울 것이다. 그래도 우리는 계속해서 형편없는 배역을 맡고 사랑을 하고 헤매면서, 절망하지 않는 것이 아니라 너무 오래 절망하는 일이 없기를 바라야 할 것이다.

그녀에 대한 진실을 절반도 적지 못했어도 나는 관객이 없는

무대에서 그녀와 슬픈 왈츠 한 곡을 곡진히 춘 듯한 기분이다. 이 것은 고통을 겪은 마음에 숭고함을 되찾아주고 싶어지는 마음과 도 같다. 하여 봄볕 같기도 하고 가을볕 같기도 한 어느 날에는 그녀와 그대들의 새로운 왈츠가 시작되기를 바란다. 슬프더라도 기꺼이 아름답기를!

그녀…

비극으로 끝나는 모든 이야기도 처음에는 황홀한 사랑과 희망으로 시작한다. 그녀도 마찬가지였다.

인생에서 중요한 순간들은 종종 우연하게 찾아오고, 멀리서 반짝이는 별빛이나 나뭇잎 사이로 흘러내리는 빗물처럼 운명과 멀어 보이는 일들 속에서도 비운은 우리를 따라다닌다. 그래서 미미한 사건과 너절한 감정들이 엮여 인생이 어떤 길에 들어설지는 아무도 모른다. 내 삶이 어떤 식으로 아플지 슬플지 행복할지, 짓이겨져 깊은 멍이 들지 아주 길게 흐느껴야 할지, 허공 속일지 심해일지, 어둠 속에서 오히려 빛이 되는 길을 발견할지, 무엇이나 다 가능한 아침은 얼마나 될지. 아무것도 몰라서 꿈속에서처럼 언제나 놀랄 일이 일어나고 가려던 길이 어쩔 수 없이

바뀌기도 한다. 사랑과 예술에 전부를 던졌던 그녀도 믿을 수 없을 만큼 작은 것에 무릎이 꿇리고, 믿을 수 없을 만큼 큰 것을 보지 못했다.

사랑이 더이상 엄두를 내지 못하고 희망마저 부서진 순간에도 삶은 이어진다. 그녀도 되돌릴 수 없는 불행과 끝까지 함께했다.

최초의 숨결과 최후의 한숨 사이에 있는 삶의 모습은 모두 다르고 결국 같다.

파리를 향해

カ미유 클로델이 유년기를 보낸 빌뇌브쉬르페르는 작고 조용한 마을이었다. 찰랑거리는 물소리, 갈아엎은 낙엽 더미 냄새가 삶과 어우러져 적당히 엄격하고 폐쇄적이며 돈과 욕망을 낭비하지 않아도 되는 곳이었다. 점토 덩어리를 캐내 무언가를 만들기에도 좋은 기름진 흙을 가진 땅이었다. 푸른 눈동자를 지닌 카미유, 루이즈, 폴 삼남매는 태양에 그을린 유년을 함께 보냈다. 훗날 시인이 된 폴 클로델이 고향을 기억하며 쓴 글에도 빌뇌브는 여전히 숲과 안개, 바이올렛 향기를 담고 있고, 또다른 시인 프랑시스 잠은 우리가 자연의 한 부분이 되고 마을의 한 장소가 된 듯한 느낌이 드는 곳이라고 했다.

그런 곳에서 카미유 클로델은 자연의 이야기를 듣고 진흙을

만지며 자랐다. 진흙을 만지기만 하면 먹고 마시는 일도 잊어버렸고, 우울하고 불안한 집안 분위기도 엄마의 냉대도 진흙처럼 주물러서 무엇으로든 만들 수 있었다. 진흙을 매만지는 작은 손놀림은 단순한 놀이 이상이었다. 진흙을 통해 생각하고 진흙으로 감정을 표현해냈다. 그녀 자신, 가족, 찡그리고 화난 이웃의 얼굴과 나무와 바위, 주위의 모든 것을 눈에 담고 손으로 만들었다. 사춘기가 시작될 무렵에는 벌써 역사 속의 인물들을 빚어내는 솜씨를 보였다. 데생이나 조각 수업을 받은 적이 없는 어린 소녀의 손끝에서 다윗과 골리앗, 비스마르크, 나폴레옹이 만들어졌다. 예술적 재능과 잠재된 열정이 이끄는 대로 그녀는 흙에 순종했고 흙은 그녀를 행복하게 했다. 다행히 아직은 그랬다. "예술적 소명이 우리 가족 중에 나타나, 끔찍한 불행을 가져올까봐 두려웠다"는 폴 클로델의 예감이 적중하기 전까지. 그녀는 흙덩이만으로도 다 괜찮았다.

　감성과 욕망과 야망이 생겨나 뒤섞이고 분간이 어려운 나이가 되면 낯선 곳을 꿈꾸게 된다. 부모님이 남겨주려는 훌륭한 교훈 대신 삶의 나쁜 경험에서 혼자 알아낸 것들이 더 설득력을 얻는 때, 소녀와 소년들은 무엇이 자신을 기다리는 줄도 모르는 채 세상에 나가기를 들뜬 마음으로 기다린다. 더 자유로워지고 더 행복해질 곳을 상상하는 것이다. 그리고 도피인지 탈출인지 최초의 해방인지 분명하지 않은 이런 바람이 뿌리를 내리면, 이제 다시는 원래대로 돌아갈 수가 없다.

정오의 태양이 어느 곳보다 뜨겁고 신비스런 열매들이 익어가는 곳에서 자랐다면 젊음의 피를 끌어당기는 도시의 활기에 저항하기 힘들다. 등 떠밀리듯 철들기 이전부터 카미유는 빅토리아 시대의 모범적 여성이 되기를 바라지 않았다. 미켈란젤로 같은 조각가가 되고 싶었다. 그녀의 마음은 파리를 가리키고 있었다.

*　　*　　*

1880년대 파리는 엄청난 속도로 내달리고 있었다. 오죽하면 샤를 보들레르가 도시의 모습이 인간의 마음보다 더 빨리 변한다고 했을까. 파리는 나날이 커져가고 새로운 건물이 경쟁을 하듯 세워졌다. 큰 기차역이 여섯 군데나 생기고 마침내 유럽 최초의 대륙횡단 특급열차가 첫 기적을 울렸다. 훗날 애거서 크리스티의 추리소설로도 유명해질 파리발 오리엔트 특급열차가 이스탄불을 향해 긴 길을 떠났다. 도로에는 말똥을 떨어뜨리며 달리는 짐마차와 이제 막 만들어진 자동차, 그리고 자전거를 타고 나온 사람들이 뒤엉켜 있었다. 전깃불을 밝힌 프랭탕백화점은 밀랍으로 만든 마네킹으로 쇼윈도를 장식하고 원 없이 사치를 제공했다. 파리의 밤은 가스등을 켜고 어둠마저 몰아냈다. 그리고 무엇보다 프랑스혁명 100주년을 기념하기 위한 공모전에 귀스타브 에펠이 제안한 거대한 탑이 당선되어 파리를 대표할 역사가 시작될 참이었다.

전통과 현대, 자유와 향락, 사치와 가난이 뒤섞여 있는 파리는 세계 어느 곳과도 비교할 수 없는 세련됨으로 사람들을 빨아들였다. "인생에 한번은, 파리로!"라는 구호를 따라 지식인, 예술가, 기술자, 먹고살기 위해 고향을 떠난 노동자와 고급 창녀들까지 온갖 부류의 사람들이 파리로 모였다. 4만5000여 개의 카페가 파리의 사교장을 열어주었다. 그중에서도 몽마르트르 밑자락의 누추한 카바레, '검은 고양이'라는 뜻을 가진 '샤 누아르Chat Noir'에는 알퐁스 도데, 기 드 모파상, 에밀 졸라, 스테판 말라르메, 폴 베를렌뿐 아니라 작곡가 에릭 사티와 클로드 드뷔시가 모여 파리의 유쾌한 저녁을 만들곤 했다.

사람들, 사람들. 그래서 파리는 악취가 심했다. 카미유가 파리에 도착하기 270여 년 전, 루이 13세가 여섯 살에야 처음으로 발을 씻던 시절보다는 아주 조금 나아졌지만 길거리에는 오물이 쌓여서 썩고 있고 가난한 사람들은 아무 데서나 급한 일을 해결했다. 궂은 날이나 여름이면 향수를 잔뜩 뿌린 손수건으로 코를 막아도 숨쉬기가 힘들 정도였다. 밤이면 화장실 오수를 통에 퍼담아 옮기는 소리와 악취가 밤하늘을 뒤덮었다. 뒷골목에는 아름다움보다 아우성이, 웃음보다 한숨이 켜켜이 쌓여 무어라고 딱히 말할 수 없는 무거운 공기로 가득했다.

여느 때와 다름없이 은밀한 연애를 하고 거친 유머와 욕망이 흘러넘치는 밤의 시간을 보내고 있었지만 이 무렵 파리의 사람들에게 인생은 카드놀이만큼이나 불확실한 것이었다.

＊　＊　＊

　나 자신, 나의 삶 전체를 다시 만들고 싶은 곳. 그런 파리로 오는 길은 쉽지 않았다. 카미유의 열렬한 팬이기도 하고 첫눈에 그녀의 재능을 알아봐준 스승 알프레드 부셰의 오랜 설득으로 그녀의 아버지는 결국 파리행을 결심했다. 예술적 재능을 가진 카미유와 폴에게 최대한의 기회를 만들어주고 싶었던 것이다. 엄마는 마지막까지 반대했다. 그녀가 흙을 만지는 것도 곱게 보기 어려운데 그 재능을 살려주러 물가도 비싸고 철저하게 낯선 대도시로 가는 것이 못내 싫었다. 그리고 무엇보다 예술의 길이 마뜩잖았다. 예술은 안전한 길이 아니라는 생각이었다. 엄마에게는 가난과 게으름, 불확실함이 예술가와 같은 뜻을 지닌 말이었다. 조각가로 성공을 거둔 여성의 이름을 들어본 적도 없었다. 그런 불안한 길을 가는데 왜 가족들이 희생해야 하는지, 엄마는 이해하고 싶지도 이해할 수도 없었다. 게다가 조각이란 어떤가. 다른 사람을 앞에 세워놓고, 심지어 사람을 벌거벗기는 일도 있다는데, 그런 것을 자신의 딸이 한다니. 그녀에 대한 미움 하나가 더 늘어났다.

　"스무 살짜리 어린 여자가 파리로 미술 공부를 하러 왔다는 것은 회복할 수 없을 정도로 갈 길을 잃었다는 뜻이다."

이 말은 1900년에 캐슬린 케네트•가 한 말이지만, 이보다 20년 일찍 카미유의 엄마가 매일 날을 세워 한 원망의 말인지도 모른다. 냉정한 여인. 폴 클로델의 기억처럼 엄마는 카미유에게 유독 엄격하고 냉담한 태도를 보였다. 작은 딸과 하나가 되어 그녀를 공격하는 일이 엄마의 일과 중 하나였다.

엄마는 사내아이였던 첫아이를 보름 만에 잃고 15개월 뒤 카미유를 낳았다. 그러나 그토록 기다리던 아들이 아니라는 이유로 고개를 돌리고 그녀의 첫울음부터 외면했다. 신에게 감사기도조차 드리지 않았다. 그녀가 탄생과 함께 엄마에게서 가장 먼저 받은 것은 기쁨이 아니라 실망과 회피가 뒤섞인 느낌이었다.

엄마는 아이의 감정적 삶에 가장 큰 힘을 발휘하는 존재라는 말을 신뢰한다면 그녀의 엄마가 보인 태도는 잔인하다고 할 만하다. 엄마와 감정적인 거리감을 좁히지 못하고 혹은 연결되었다는 기분을 느끼지 못하고 성장하는 일은 상실로부터 삶을 시작하는 것과 같다. 엄마와의 결합은 딸들에게 아주 중요한 과정이고 사건이다. "딸이 되는 법을 배우지 못한다면, 여성이 되는 방법 또한 절대 알 수 없다"라고까지 말한 소설가도 있으니까. 이때로부터 150년쯤이 지난 뒤에도 여전히 어떤 엄마들은 딸에게 냉정했다. 리베카 솔닛은 "내 어머니에게 딸은 나눗셈이지만 아들은 곱셈이다. 딸은 어머니를 줄어들게 하고, 쪼개고, 무언가를 떼

• Kathleen Kennet, 영국의 조각가. 짧게나마 로댕의 제자였다. 첫 남편이 유명한 남극 탐험가 로버트 스콧으로, 뉴질랜드 크라이스트처치에 있는 스콧의 동상을 제작했다.

어가지만, 아들은 뭔가 덧붙여주고 늘려주는 존재"로 인식된다고 아프게 썼다. 모녀 관계의 방정식은 어느 한쪽에서만은 풀기 어려운 것이지만, 엄마로부터 마음을 버림받은 일은 그 무엇으로도 치유할 수 없는 상처가 된다. 딸이 아니었는데도 출생부터 엄마와 불화했던 빈센트 반 고흐도 비열한 무관심이라는 말로 가족에 대한 섭섭함을 드러낸 적이 있다. 물감으로 그림을 그리는 것이 아니라 상처받은 영혼으로 그림을 그린다고. 누구든 유년기에 겪은 커다란 박탈감은 삶의 행로에 어떤 식으로든 그늘을 드리운다.

요람에서부터 외로웠던 그녀에게 흙은 달콤한 어루만짐과 같은 것이었다. 손가락 사이를 빠져나가는 부드러운 흙은 언제든 엄마의 손길을 대신해주었다. 진흙을 빚어 작품을 만드는 일이 엄마의 애정이라는 실현 불가능한 기적보다 쉽고 편안했다.

몸집은 작지만 결의에 찬 소녀였던 카미유는 단지 자신의 안을 들여다봐줄 사람이 필요했을 것이다. 그녀가 지닌 마음의 날카로움까지 봐준다면 분명 자신을 알아줄 거라고 믿었고 엄마가 그러기를 바랐다. 하지만 엄마는 그녀의 생각에 대해서는 관심이 없었고 매번 마주치지 않고 피하기만 했으므로 그녀는 외로웠다. 그들 사이에는 평범한 엄마와 딸이 하는 말과 행동들이 없었다. 미워하면서도 실은 깊이 사랑하는 쪽은 그녀였고, 엄마의 시선에는 온기가 없었다. 각자의 고집스러운 방식으로 엄마는 외면하고 딸은 애원의 눈빛을 숨겼던 것이다. 얇은 얼음을 밟고 서 있는

그녀에게 엄마는 손을 내밀지 않았다. 그녀가 필요로 했던 어떤 종류의 관심을 준 적이 없었다. 나중까지, 정말 마지막까지 엄마는 추문과 불행 속의 그녀를 지켜주지 않았다.

<center>*　　*　　*</center>

어떤 상황이었건, 카미유는 처음부터 파리가 좋았다. 그녀에게 파리는 궤도를 이탈한 별처럼, 혹은 그녀 자신처럼 거칠고 신비스러웠다. 하늘은 더 청명하고 내일은 더 분명해 보이고 세상은 더 크게 느껴졌다. 승강기도 없는 아파트의 5층 방에서 센강을 바라보는 저녁은 잃었던 사랑을 다시 찾은 기분이었다. 퇴비 냄새가 나는 저렴한 아파트도 별천지처럼 생각되었다. 노천의 선술집과 폴카를 추는 보헤미안들도 매력적으로 보였다. 산책하는 사람들의 느린 걸음걸이, 미소로 나누는 인사, 커피잔을 드는 손짓 하나하나 눈길을 끌었다. 고향의 눈부신 햇살도 파리의 기운에는 비할 수가 없었고, 넓은 대지의 풍경도 루브르의 걸작을 덮을 수 없었다. 엄마의 고함소리와 대도시의 외로움에 붙잡힐 새도 없이 파리의 곳곳을 누비고 다녔다. 그늘 하나, 언덕의 실루엣 하나까지 친근함을 느꼈다. 젊고, 예술의 향기에 굶주렸던 그녀는 자신의 욕망에 꼭 어울릴 만한 곳을 찾아다녔다. 크고 작은 가능성의 문이 열리는 환상을 지닌 채, 자신의 삶이 한 편의 눈부신 이야기가 될 거라고 믿으며.

고향과 어린 시절이 빠져나간 마음의 깊숙한 곳에서는 그녀를 몰아세우는 갈증이 느껴졌다. 그것은 어떤 말로도 정확히 이해시키기 어려운 종류의 것이었다. 쉽게 없어지지도 않고 잘라낼 수도 없는데, 마음속에 꼭꼭 가둬두려 할 때에는 엄청난 대가를 요구했다. 흙을 만지지 않는 날이면 가슴에서 조금씩 빛이 사그라지고 음악소리가 작아지는 듯했다. 마침내 카미유는 확신했다. 그녀를 가득 차오르게 하는 것은, 그리고 앞으로 수십 년의 생애 동안 그녀를 이끄는 원동력이 되어줄 것은 새로운 형태를 빚을 때의 순수한 설렘, 진흙 덩이에 영혼을 담아 넣을 때 느껴지는 희열이라는 걸. 또한 살고 싶은 대로 살아가려면, 그리고 되고 싶은 사람이 되려면 얼마나 큰 용기가 필요한지도 조금씩 알아가고 있었다.

채 스무 살이 되기 전에 자신의 욕망을 정확하게 깨닫는 일은 어쩌면 불운이며 어쩌면 행운이고 혹은 둘 다인지도 모른다. 빌뇌브에서 그녀는 미켈란젤로가 되기를 꿈꾸었지만 파리에서 그녀는 그녀 자신이 되고 싶었다. 그저 훌륭한 조각가가 아니라 스스로가 인정하는 위대한 조각가로 남고 싶었다. 오귀스트 로댕이라는 이름도 처음 들었다.

카미유가 파리에 흠뻑 취해 있는 동안, 폴 클로델은 파리에서 불행했다. 거대한 도시의 지적인 활력에도 불구하고 폴 클로델의 내면에는 우울의 저류가 조용히 흐르고 있었다. 시골뜨기라는 말에 분개한 소년처럼 파리에서는 저주받은 기분이 들었다. 그리

고 실제로도 그는 자신이 묘사한 대로 둔하고 땅딸막하고 촌스러운 사람이었다. 클로델 남매는 투박한 말씨와 행동으로 어디서든 눈에 띄었지만 억양이나 태도를 파리식으로 바꾸려 하지 않았다. 시골에서 성장한 두 남매는 자연의 좀더 강한 법칙을 몸에 익혔고, 사회의 기대를 배반하는 천성과 자존심이 유달리 강했다. 폴 클로델은 잿빛의 빽빽한 건물과 불결한 거리, 엄청난 소음과 넘쳐나는 사람들의 이 끔찍한 도시를 부수고 싶다고 일기에 쓰며 간신히 청소년기를 보냈다. 만약 그에게 보들레르와 랭보가 없었다면 파리에서의 이질감을 견디지 못했을 것이다.

성장한다는 것은 누구에게나 아프고 외로운 과정이다. 무언가를 기대하며 살다가 기대 속에서 지치고 절망하는 일이다. 그렇게 조금씩 체념을 배우고, 상처 입을 것을 알고도 상처를 주는 독한 마음을 배우면서 세상 속으로 더 깊이 들어가게 된다. 그런 비정함에 익숙해지기도 전에 카미유와 폴, 두 남매는 각자의 방식으로 예술가의 걸음을 내딛기 시작했다. 자신들만의 파리에서 자신들의 목소리로.

*　　*　　*

오래된 시골 여관의 창가에서 빈센트 반 고흐는 한때 배회했던 파리를 떠올리며 동생 테오에게 편지를 썼다. 파리에서는 사람들이 조용히, 합리적으로, 논리적으로, 그리고 정당하게 절망

한다고. 그러니 파리에서 절망한 자신은 유죄가 아니라고 스스로 위로하고 싶었나보다.

카미유가 파리에 도착한 때로부터 30년쯤 뒤, 라이너 마리아 릴케도 파리에 대해 여러 차례 말을 했다. 『말테의 수기』에서 그는 "사람들은 살기 위해 이 도시로 온다. 하지만 내가 보기에는 죽으러 오는 곳 같다"라고 썼다. 영혼이 노새가 되도록 살아내야 하는 사람들, 절대 오지 않을지도 모르는 기회를 기다리는 사람들이 십자가처럼 매달려 있는 곳이 파리라는 말이었을까. 릴케는 거듭 시에서도 파리의 우울을 노래했다. 그리고 한때 연인이었던 루 안드레아스 살로메에게 보내는 편지에는 "고통과 혼란이 영혼을 뒤덮었던 파리 시절"이라고 암울함을 토로하기도 했다.

하지만 릴케보다 10년 늦게, 제1차세계대전의 상흔이 미처 아물지 않은 파리에 문학공부를 하러 온 어니스트 헤밍웨이는 '파리는 날마다 축제 중'이라고 했다. 작가에게는 모든 조건이 더할 나위 없이 잘 갖춰진 도시이며 아무리 가난한 사람도 잘 지낼 수 있는 곳이 파리라고. 자전거를 타고 거리를 휘젓고 다니며 꿈이 컸던 이방의 문학청년에게 파리는 예술에 대한 자존심을 지킬 수 있는 곳으로 보였던 것 같다. 점심을 굶는 가난쯤이야 아름다운 문장 하나에 비할 바가 아니었다. 파리에서는 시 몇 편이 전 재산인 예술가들이 가득했다.

이 시절로부터 또 반세기가 흐른 후, 장 그르니에는 무엇인가 감출 것이 있는 사람들은 파리를 좋아한다고 한 것을 보면, 이

도시는 적당히 얼버무리는 웃음처럼 미묘하고도 고집스러운 데가 있는 듯하다.

　각자의 마음속에 떠올랐다가 시간 속에 잠겨버리는 섬 같은 곳. 파리에서 카미유는 사랑과 죽음의 차이를 두지 않고 자신의 천성과 가슴에 충실하게 걸어갔다. 어디로 가는 통로인지 어떤 세계로 들어가는 길목인지 아직은 아무도 몰랐다.

운명이 시작되다

신들은 우리에게 사랑을 줄 때, 행복만 주는 것으로는 만족하지 못하는 것 같다. 늘 슬픔과 고통을 나란히 놓아준다.

카미유는 로댕을 만났다. 프리드리히 니체와 루 안드레아스 살로메도 그 무렵 만났다. 그리고 어김없이 그들의 만남에 신의 손길이 지나갔다.

* * *

카미유는 스승 알프레드 부셰의 소개로 에콜 데 보자르 교장을 만나서, 자신의 작품 「다윗과 골리앗」을 보여주었다. 십대 후반의 소녀가 만든 습작을 보고 미술학교 교장 폴 뒤부아는 놀란

얼굴로 물었다. "로댕에게 배웠습니까?" 마침내 그녀가 로댕의 이름을 듣게 되는 순간이었다. 하지만 본 적도 없는 사람의 작품과 닮았다는 말이 그녀의 가슴에 수치심을 일으켰다. 로댕이라니, 도대체 누구길래. 궁금함보다 먼저 저항감이 로댕의 이름에 덧씌워졌다. 훗날 어느 비평가는 폴 뒤부아의 이 말에는 "진실 이상의 것이 있다. 그것은 예언적인 것이다"라고 했는데, 좋건 싫건 간에 그녀에게 로댕은 숙명이었다는 말을 생각하지 않을 수 없다.

미처 만나기도 전에, 서로를 알기도 전에 그녀와 로댕은 닮아 있었다. 예술세계와 눈빛이.

1883년, 알프레드 부셰는 1년간 이탈리아로 떠나게 되었다. 살롱전의 수상으로 피렌체에서 공부할 기회가 주어진 것이다. 그래서 그는 로댕에게 자신이 지도하던 제자들을 맡아줄 것을 부탁했고, 그 제자들 중에는 카미유가 있었다.

당시 로댕의 머릿속은 온통 한 가지 생각뿐이었다. 문학에 빠진 사람이 아닌데도 손에 늘 단테의 『신곡』을 들고 다녔던 이유도 한 가지 때문이었다. 바로 「지옥의 문」에 대한 영감을 얻기 위함이었다. 비록 로댕이 죽을 때까지 미완으로 남긴 했지만 그의 관심은 그 조각품에 등장할 인물들을 창조하는 데에만 쏠려 있었다. 새로 지도를 맡은 작업실에서도 로댕은 『신곡』을 거듭 읽었다.

그리고 마침내 카미유와 로댕의 첫 만남이 이루어졌다.

푸른 눈동자에 부드러운 갈색 머리카락을 헝클어뜨리고 무례

할 정도로 솔직하게 말하는 여인. 따분하면 큰 소리로 한숨을 쉬고 사투리로 혼잣말을 중얼거리는 작은 여인. 어딘가 소외된 기분을 감추고 싶을 때는 날카로운 유머로 사람들을 놀라게 하는 여인. 소녀라기에는 모든 것이 어색해지는 때였지만 여인이라기에는 아직 어린, 그러나 여인이 아니라고 할 수는 없을 만큼 조숙한 그녀를 만났다. 무엇보다 조각에 대한 뛰어난 감각과 열정은 그녀를 돋보이게 했다. 밖으로 넘쳐흐르는 광채는 막을 수도, 모방할 수도 없는 것이다. 그러므로 그녀를 알아보는 일은 쉬웠다. 그녀의 눈에서 로댕 자신을 보는 일도 쉬웠다. 그 눈은 처음부터 알고 있던 눈이었고, 그 손은 바로 조각가의 손이었으니까.

마흔두 살의 로댕은 열여덟의 그녀에게서 눈을 떼지 못했다. "오, 나의 천사, 나의 열정이여." 하루에도 몇 번씩 그녀의 귓가에 들려주고 싶은 말. 어쩌면 이 순간 로댕은 보들레르보다 더 정확히 이 시구를 이해했는지도 모른다. 그녀는 마치 영혼을 들어올리는 불길과도 같았으므로. 로댕은 위험한 도취가 흘러내리는 눈으로 그녀를 바라보았다. 그녀에 대해서는 사랑만을 지니고 싶었다.

*　　*　　*

우리는 사로잡힌다. 단 한번의 눈빛으로도 우리는 주체할 수 없이 끓어오르는 마음이 될 수가 있다. 그리고 기꺼이 그 심연 속으로 빠져들어간다. 이 사로잡힘이 행복으로 이어지지 않아도 벗

어나기 힘든 건 경계를 넘어 새로운 감성을 열어주기 때문이다. 그때 눌려 있던 욕망도 빗장을 벗고 함께 열린다. 만약 그 대상이 금기의 영역이라면 열정과 매혹은 두 배가 될 것이다. 로댕이 카미유를 만난 순간처럼.

오귀스트 로댕은 클로드 모네, 오딜롱 르동, 알퐁스 도데, 에밀 졸라, 토머스 하디, 차이코프스키와 같은 해인 1840년에 파리에서 태어났다. 카미유의 어머니도 같은 해에 태어났다. 그런 그가 일생일대의 열정에 빠져들고 있었다. 남은 생애 동안 가장 큰 영감의 원천이 되고 상처가 될 운명을 스스로 허락하고 있었다. 버틸 도리 없이 전염되고 마는 병처럼 자신의 열정으로 심장이 점점 뜨거워지고 있었다. 카미유가 로댕에게서 무언가 훔쳐간 것도 없이 로댕은 이미 마음을 잃었다. "여자는 이 시대에 여전히 걸작으로 남아 있는 유일한 존재"라고 믿었던 사람답게 그간 로댕은 여러 모델들과의 연애로 조용할 날이 없었다. 하지만 그녀는 지금까지 그가 본 어떤 사람과도 달랐다. 한마디로 로댕은 넋이 나갔다. 그녀가 불쑥 자신의 삶 속으로 들어온 이후로 "아무것도 이전 같지 않다. 내 지루한 삶이 기쁨의 불꽃으로 피어났다"라고 그녀에게 편지를 써 보냈다.

"나의 무자비한 연인이여. 오늘 저녁 나는 우리의 공간을 몇 시간이나 헤매고 다녔으나 당신은 없었소. 차라리 죽음이 부드럽게 느껴지오. …… 카미유, 어쩔 수 없는 사랑. 당신을 위해서라

면 눈앞에 느껴지는 광기도 두렵지 않소. 불쌍히 여겨주오. 더
는 못 견디겠소. 당신을 보지 않고는 하루도 견딜 수 없소."

"너의 손에 나의 키스를 보낸다. 나의 연인. 내게 깊이를 헤아릴
수 없는 뜨거운 환희를 안겨주는 그대. 너의 곁에 있으면 내 영
혼은 힘을 얻고, 너의 존경이야말로 그 사랑의 격정 속에서 언
제나 내가 바라는 것이었다."

"내 인생이 구렁텅이로 빠질지라도 나는 아무것도 후회하지 않
는다. 나의 영혼은 이미 꽃을 피웠으니…… 고맙구나. 나는 이
생에서 하늘을 보았고, 그것은 다만 너로 인해서였다."

"아, 성스러운 아름다움이여, 말을 하는 꽃이여, 사랑을 하는
꽃이여, 영리한 꽃이여, 나의 연인이여! 나의 착한 사람아. 너의
아름다운 몸을 껴안으며 그 앞에 이렇게 두 무릎을 꿇는다."

필사적이고 애절한 로댕의 편지는 하루가 멀다 하고 날아왔다.
그것은 마치 이졸데에게서 멀리 떨어진 트리스탄의 목소리 같았
지만 아직 그녀는 달랐다. 두툼한 코와 심한 근시의 눈, 혈색이
안 좋은 얼굴을 덮은 길고 덥수룩한 구레나룻, 그리고 땅딸막하
고 육중한 몸에 어울리지 않는 여성스런 목소리. 로댕의 모습은
그가 깎은 아름다운 조각과는 닮은 데가 없었다. 신의 손을 가

진 예술가가 아니었다면 그녀의 눈길 한번 스치지 못할 평범한 모습이었다. 꼭 그 이유만은 아니지만, 그녀는 돌에만 온 신경을 쏟아부을 뿐이었다. 새롭고 재치 있는 생각들을 작품으로 만들고 싶은 열망만이 컸다. 성공한 조각가가 된 자신을 상상하며 돌과 함께하는 시간은 지금까지 그녀가 가져본 최고의 시간이었다. 그리고 로댕은 이런 모습의 그녀를 더욱 사랑했다. 독창적인 재능을 지녔을 뿐 아니라, 조각에 관한 이야기를 거침없이 나눌 수 있을 만큼 놀라운 깊이를 지닌 그녀는 로댕에게 이상적인 여인으로 보였다. 그녀야말로 로댕 자신의 예술을 완전하게 하고 자신을 완성시킬 수 있는 사람이라고 생각했다. 그리고 그녀도 차츰 로댕에게로 눈길이 닿았다. 우리는 우리가 되고 싶은 모습을 지닌 사람에게 더 쉽게, 더 많이 마음이 끌리는 법이므로.

한 남자가 돌을 다듬는 방식 때문에 한 여자는 사랑을 시작할 수도 있었다. 움직이지 않는 돌이 사람의 마음에 움직임을 불러일으킬 수 있다는 걸 조금씩 알아가던 때. 그녀는 센 강변, 위니베르시테 182번지 로댕의 작업실로 옮겨가게 되었다. 구름이 텅비어 밝은 날이었다.

* * *

로댕은 가르치는 일에는 적극적이지 않았고 그럴만한 학위를 가지지도 못했다. 에콜 데 보자르 입학시험에 세 번이나 낙방한

그는 결국 건물 장식 조각품을 만드는 곳에서 일을 시작했다. 낮에는 장신구와 보석을 깎고 밤에는 자신을 위해 점토를 빚었다. 생활을 꾸려나가기 위한 어쩔 수 없는 선택이었으나 역작을 만드는 데 쏟아야 할 노력을 엉뚱한 곳에다 분산시켜 허비한 것을 항상 아쉬워했다. 하지만 훗날 로댕은 에콜 데 보자르의 경직된 교육과 모호한 이론 수업을 피할 수 있었던 것은 행운이었다고 말하곤 했다.

"나로 하여금 조각을 알게 해준 곳은 어디일까? 나무들을 바라보던 숲속, 구름의 형상을 관찰하던 길가, 다시 말해 학교를 제외한 모든 곳이다."

추醜와 미美를 떠나 진실을 담기를 바랐던 로댕에게 자연은 최고의 스승이었다. 이런 생각을 가진 로댕의 작업실에서 카미유는 새로운 세상을 보았다.

원산지와 색깔에 따라 분류된 다양한 점토들, 화강암과 현무암, 이름도 모르는 수많은 돌들, 색색의 대리석들, 벌거벗은 채 외설적인 포즈를 취하는 모델들이 로댕의 작업실을 채우고 있었다. 모델의 배와 엉덩이에 시선을 던질 때마다, 눈으로 형태를 만들 때마다 두근거렸다. 눈을 깜빡거리며 몸을 기울이고 나아가고 물러나면서 뚫어질 듯 바라보는 일은 가슴 뭉클했다. 그녀의 길이 흙과 돌로 이어져 있다고, 어떤 식으로든 조각에 자신의 운명

이 놓여 있다고 믿을 수 있었다. 그리고 그녀는 그곳에서 자유를 느꼈다. 무엇이든 편안하게 바라볼 수 있었고 무엇이든 생각대로 만들 수 있었다. 그리고 예술가의 자유분방한 풍속이 있는 곳이었다. 집에서 목이 파인 옷을 입는 것조차 금지했던 엄마가 이 풍경을 봤다면 어땠을까. 그녀는 통쾌함마저 들었다. 그녀는 이제 다른 궤도의 세상 속으로 들어갔다.

로댕은 인체 부위 가운데 손을 가장 중시했다. 조각을 배우겠다고 찾아오는 초보자들에게는 늘 손과 발을 만들라고 했고, 자신은 1만2000개의 손을 조각했고 그중 1만 개는 깨부쉈다고 말했을 정도로 로댕에게 손은 그 자체로 완전하고 내적인 이야기를 가진 것이었다. 그래서 로댕은 작업실의 제자들에게도 손을 만들게 하고 그 솜씨를 시험했다. 카미유도 수많은 손을 만들었다. 청동 손, 석고 손, 오른손, 왼손, 주먹을 쥔 손, 잘린 손과 뒤틀린 손, 만지고 싶도록 아름다운 손, 엄마를 붙잡는 아이의 손, 늙고 지혜로운 손, 힘에 부쳐 땅을 짚은 손, 첨탑에 박혀버린 손가락 등등. 갖가지 재료로 만든 온갖 형태의 손들이 작업실에 가득했다.

훗날, 서로를 향해 내미는 두 손을 형상화한 「대성당」의 아름다움은 로댕이 손에 보였던 오랜 애정의 결정체라고 할 수 있다. 로댕이 완성한 그 손은 소중한 것을 함께 지키려는 의지와 공간을 마련함으로써 우리에게 대성당과 같은 평화를 내어준다. 그래서 로댕은 머리보다는 손으로 꿈꾸는 사람이라고 했던 릴케의

말은 정확했다는 생각이 드는 것이다.

*　　*　　*

카미유가 로댕의 작업실에서 중요한 작업을 맡게 되기까지는 긴 시간이 걸리지 않았다. '로댕 상사'라고 불릴 정도로 주문이 밀려들어서이기도 했지만, 실제로 로댕은 초기의 대리석 작업을 별로 좋아하지 않아서 믿을 만하고 재능 있는 사람에게 자신의 작품에 들어갈 손과 발을 맡기곤 했는데 그녀가 그 일을 하게 되었다. 수련생이나 제자가 아니라 제작조수의 역할이 그녀에게 주어진 것이었다. 그리고 당연한 얘기지만 그녀가 다루는 부분들이 점점 더 많아졌다.

로댕과 함께 작업을 하는 것은 날로 높아져가는 로댕의 명성을 함께 누리는 낭만적인 일이 결코 아니었다. '일에 미친 사람'의 변덕과 까다로운 요구들에 부응하며 엄청난 작업량을 감당해야 하는 것이었다. 그럼에도 공동 작업을 했던 사람들의 이름은 작품에 새겨지지 않고 익명으로 처리되는 게 당시의 현실이었다. 따라서 로댕의 작품 중에서 그녀가 만든 것이 무엇인지 정확히 알 길은 없다. 하루종일 거의 말도 없이 동료들과도 어울리지 않으며, 새벽부터 저녁까지 악착스럽게 대리석을 다듬었으니 그녀가 만든 것이 생각보다 훨씬 많을 것이라고만 짐작할 뿐이다.

혹 「미노타우로스」의 가련한 여인의 팔은 아닐까? 「영원한 봄」

에서 여인을 받아 안은 남자의 튼튼한 허벅지는? 「탐욕과 욕정」의 뒤엉킨 손발은? 그리고 「지옥의 문」에서 그녀의 손길이 닿지 않은 곳은 어딜까? 마침내 「칼레의 시민」에서 손과 발의 원형 제작까지 책임졌으니 로댕의 작품 가운데 그녀의 손끝에서 나온 빛나는 부분들은 얼마나 많았을까. 완결된 표면 속에 감춰진 그녀의 숨결은 그녀만이 알 것이다.

어느 날, 카미유는 로댕으로부터 자신의 초상 조각을 선물 받았다. 그녀의 자존심 강해 보이는 입술과 무심한 듯 비밀스러운 표정이 그대로 담긴 석고상이었다. 차분한 흥분을 일으키는 그 얼굴을 로댕은 얼마나 깊이 오랫동안 쳐다보았던 걸까. 보기 위해서는 원해야 한다고 했던가. 정확히 원하지 않으면 눈은 방황하고 손은 움츠러들 것이다. 그 사실을 누구보다 잘 알았던 로댕은 그녀의 본성과 가장 가깝게 재현하고자 가장 뚜렷한 목적으로 그녀를 바라보았을 것이다. 로댕에게는 몸에 대한 놀라운 감수성이 있었고, 누구도 보지 못하는 움직임과 특이한 결을 찾아내는 감각이 있었으며, 그녀를 향한 뜨거운 애정이 있었으므로. 그후로 로댕은 욕망과 순결이 함께하는 카미유의 흉상을 열두 개나 더 만들었다. 점토로, 석고로, 대리석과 청동으로 빚어진 열두 개의 얼굴은 로댕의 열정과 변화하는 마음을 대신 말해주었다.

함께하는 시간이 늘어나면서 로댕의 작품에는 카미유의 얼굴과 모습이 더 자주 나타났다. 「사색」 「오로라」 「다나이드」 「라 팡

세」「회복기의 환자」「지옥의 문」은 그녀를 모델로 만들어졌다. 무엇이든 탐욕스럽게 관찰하는 로댕의 여인상에 변화가 오기 시작한 것도 이 무렵이었다. 사랑에 빠진 여인의 모습을 때로는 고결하게 때로는 관능적으로 거침없이 표현해냈다. 로댕의 가장 에로틱한 조각들은 모두 이 시기에 만들어졌으니 사랑이 한 일이라고 불러도 될 것이다. 라이너 마리아 릴케가 "모든 부위가 다 입이었다"라고 말한 「입맞춤」처럼 사랑의 격정과 무아경을 담고 있는 작품들은 바로 로댕과 그녀의 모습이었다. 로댕의 밤은 매일매일 숨이 차게 지나갔다.

* * *

있을 법 하지 않은 우연이 필연이 되고, 삶에 어떤 위기가 오리라는 걸 알면서도 피하지 못하는 두려운 매혹을 만났다면, 나의 피와 영혼 전부를 빨아들이고 말 누군가와 마주했다면, 강렬한 기쁨과 함께 강렬한 아픔도 겪을 각오를 해야 한다. 몇 배는 더 깊이 파고드는 햇살에 따스함만 느낄 수는 없는 것이다.

카미유의 삶에 가장 큰 영향을 미친 만남은 갈망과 고통의 방식으로 그녀에게 찾아왔다. 그녀와 로댕은 가르침을 주고받는 관계에서 시선을 주고받는 관계로, 손으로 흙을 빚는 관계에서 흙으로 마음을 빚어 증명하는 관계로 발전해갔다. 제자에서 작품 모델로, 제작 조수에서 열정의 연인으로, 더 나중에는 증오의 상

대로 바뀌어갈 그녀의 운명의 수레바퀴가 서서히 굴러가기 시작
했다. 그러나 전율의 만남 뒤에는 반복되는 다툼과 화해, 여러 번
의 결별과 재회로 이어지는 힘든 과정이 기다리고 있음을, 그때,
그녀와 로댕은 알지 못했다. 두 사람의 우연을 만든 신의 뜻이 무
엇인지 모르듯이.

로댕, 나의 로댕

———

두 사람 사이에 사랑이라는 요소가 끼어들면, 두 사람의 모든 것을 안다 해도 그 결과는 전혀 예측할 수가 없다.

무슈 로댕과 마드무아젤 카미유, 그들은 가까워졌다.

사랑이 뭔지 알게 된 그날 저녁. 카미유는 자신을 그렇게 간절하게 바라보는 눈길을 이전에는 본 적이 없었다. 그렇게 간절한 눈빛으로 자신을 바라보는 남자를 마주한 적이 없었다. 목덜미에서 발바닥까지 온몸을 관통하는 로댕의 시선에 그녀는 때때로 전율했다. 로댕이 바라보지 않는 부분이 없었고, 그 야릇하고 깊은 시선을 '사랑'이라고 정의하지 않는다면 달리 어울리는 단어가 있을까 생각했다.

스탕달은 『연애론』에서 연인을 사로잡는 영혼의 움직임은 시

선을 통해서 더욱 촉발된다고 적었다. 눈빛의 포박. 이 순간 그녀에게 이 말보다 옳은 것은 없었다. 눈을 통해 마음을 손에 넣는다는 표현이 무엇인지 알 것 같았다. 겪어본 적 없고 전혀 기대해본 적도 없는, 깊디깊은 떨림이었다. 그 떨림은 육체적인 것만이 아니라 예술적인 공감이었고 뜨거운 외로움이 부르는 손길과도 같았다. 로댕은 그녀 가슴의 빈자리에 들어섰고 그곳을 채웠다. 불씨가 만들어지자 작은 불씨는 금방 그녀를 집어삼킬 불꽃이 되었다.

이 세계에서 우리가 어떤 사람을 만나고 그 짧은 순간에 그 사람과 함께하고 싶은 욕망이 모든 것을 덮어버리는 '사랑'은 누구에게나 이상한 기적이다. 그리고 그때 우리는 비로소 알게 된다. 만약 누군가를 알려고 하면 그가 사랑하는 방식뿐 아니라 괴로워하는 방식까지 알아야 한다는 것을. 인생에 대해, 예술에 대해, 세상에 대해 그가 견뎌낸 혹독하고, 아름답고, 미숙한 모든 것을…….

카미유는 로댕의 작업실 구석에 서 있는 「청동시대」를 쓰다듬어보았다. 사실 이것은 로댕에게 유난히 아픈 상처와 같았다. 뛰어난 독창성은 세상에 쉽게 받아들여지지 않고, 찬사보다 비난을 먼저 받게 된다는 사실을 뼈저리게 느끼게 한 작품이었다. 머리에 얹은 한쪽 팔의 근육이 믿음직스러웠다. 살아 있는 모델에 석고를 씌워 만들었을 거라는 엄청난 비난과 논쟁을 일으켰던 그 몸에는 힘이 가득 실려 있었다. 그리고 그 힘은 바로 긴 무명

시간을 버틴 로댕의 열정일 거라고 그녀는 생각했다. 석고상의 심장이 뛰는 듯도 했다. 로댕은 석고 피부 밑에 감춰진 핏줄까지도 빚어낸 것일까. 누군가를 감싸려는 팔이 아닌데도 카미유는 그 청년의 팔에 안긴 듯한 기분이 들었다. 잘 아는 몸에 기대어 있는 것처럼 그녀는 가만히 등을 붙여보았다. 조각이란 만지고 싶은 욕구에서 출발하는 것은 아닐까 생각했다.

사랑한다는 것은 이처럼 타인의 방식과 태도 속으로 들어가는 일인지도 모른다. 위험과 혼란을 무릅쓰고 용감하게 뛰어드는 일인지도. 그 결과 무질서하고 비논리적인 사건들이 일어나도 지금까지와는 다른 이해를 하게 되는 일인지도. 사랑한다고 믿는 순간, 바로 그 사랑에 갇힌다 해도 그녀는 로댕의 의지를 더 닮기를, 로댕의 영혼이 자신과 더 닮기를 원했다.

우리는 사랑을 할 때 연인을 신으로, 눈빛을 별빛으로, 그 사람의 말을 율법으로 착각한다. 그래서 사랑은 우리를 변화시키는 데 성공한다. 모든 피조물과 모든 순간을 다시 발견하고 그때까지 느끼지 못했던 아름다움에 경탄한다. 서로가 운명의 존재라는 아름다운 환상은 그 어떤 행복감보다 크게 우리를 감싼다. 만나기 전부터 갖고 있던 둘만의 공통점을 찾을 때마다 환상은 확신으로 굳어간다. 무슨 일이든 흔쾌히 응하지 않는 성격, 좋아하는 색과 자주 바라보던 달 모양, 같은 쪽 팔에 있는 작은 점. 이 모든 것이 다 운명의 증표가 된다. 그녀와 로댕이 맹렬한 속도로 애정을 키워가던 무렵, 두 사람 또한 서로의 운명을 위해 만났

다고 생각했다. 그리고 둘은 이미 많은 것이 같았다.

<center>* * *</center>

이 세상에서 사랑으로 인해 자신을 잃을 때가 아니면 우리가 언제 한번 이토록 뜨거운 사람이 되어보겠는가. 그 밤은 이전의 여느 밤과 다르지 않았다. 바람은 부드러웠고 나무들은 고요 속에서 기품을 잃지 않고 서 있었다. 단지 그날 로댕은 카미유가 기대한 그대로의 모습이었다. 그녀와 로댕은 눈으로, 손길로, 입술로, 살갗으로, 닿을 수 있는 모든 것으로 서로를 가지고 혼자인 나를 잃었다. 모든 감각이 뒤섞이고 몸 전체가 심장이 되는 순간에 황홀이 시작된다는 걸 알았다. 깊고 깊으며 떨리는 숨결은 몸으로 전할 수 없는 의미를 또 한번 전해주었다. 이후로는 무엇도 이전과 같지 않을 터였다. 그 잠깐 동안 무엇이 변하는 걸까? 세상이 잠시 멈추고 영혼은 몇 단계쯤 상승하는 것일까? 육체는 허공에 떠 있고 정신은 선악의 저편에 있으면서 서로를 잠깐 잊어버리는 걸까? 꽃잎과 별빛이 자리를 바꾸는 깊은 밤도 그녀의 마음보다 더 충분히 깊지는 않은 듯했다. 인생에서 가장 좋은 날과 좋은 밤으로 남을 그 밤을 그녀는 온몸으로 기억했다.

그런 밤이면 카미유는 로댕이 잠든 모습을 오래 바라보다가 잠이 들었다. 뭔가 편안한 생활 같은 것은 개의치 않는 남자, 자신의 생각에 빠진 채 시선 따위도 신경 쓰지 않는 남자. 그 남자

가 잠잘 때 어떤 모습인지 누구보다 잘 알았다. 쉴 새 없이 드로잉을 하고 순식간에 형상을 빚어내던 손이 가슴을 가만히 덮고 있을 때, 안경 뒤로 초조하게 떨리던 눈꺼풀이 깊은 그늘처럼 내려질 때, 입맞춤을 끝낸 입술이 편안하고 얕은 숨을 내뱉을 때, 베개에 파묻힌 머리와 등을 돌리다가 흐릿하게 쳐다볼 때…… 그녀는 늪처럼 고요해지는 로댕의 얼굴을 알았고 가깝고 정겨운 느낌을 주는 로댕의 체취를 알았다. 세상에서 가장 아름다운 장소 중 한 곳은 사랑하는 이의 몸이라는 생각이 들었다. 그 순간이 멈추기를 바랐다.

카미유는 로댕을 빚기 시작했다. 지금까지 한 얼굴을 이토록 좋아해본 적이 없었다. 스물다섯의 열정이 여전히 그대로 갇혀 있는 듯한 로댕의 영혼을 남겨두고 싶었다. 어떤 표정은 저절로 만들어졌고 어떤 인상은 손끝에서 완강하게 저항했다. 폴 클로델이 '멧돼지 코'라고 조롱했던 커다란 코와 무성한 수염을 꾸밈없이 거칠게 옮겨놓았다. 한 사람을 조각하기 위해 단단한 돌을 두드리기 시작했을 때, 돌이 작아지는 만큼 커져가는 것이 무엇인지 그녀는 분명히 알았다. 투박하지만 열정을 뿜어내는 얼굴을 로댕은 마음에 들어했다. 로댕이 그랬던 것처럼 그녀도 로댕의 흉상을 여러 버전으로 만들었다. 테라코타, 석고, 청동, 무엇으로 만들든 간에 로댕은 좋아했다. 그중에서 카미유는 청동상을 국립보자르협회 전람회에 출품했고, 힘찬 해석과 자유로운 표현, 커다란 스케일로 위대한 조각가의 얼굴을 더욱 돋보이게 했다는

열광적인 호평을 받았다. 혼자서 일궈낸 좋은 결과였고, 사랑이 맺은 작은 열매였다.

죽음이 하나이듯 사랑도 하나라고 했던 시인은 누구였던가. 유해가 된 두개골로도 그리워하겠다던 시인은 또 누구였던가. 시인이 아니라도 우리를 압도하는 이 감정적 경험에 멋진 한 구절을 써본 이들은 많을 것이다. 사랑에 빠져 깊은 열병을 앓는 일은 누구에게나 일어나지만, 각자에게는 대체할 수 없는 유일한 일이고 또 한 사람의 평생에서도 몇 번 없는 일이다. 운이 좋다면, 혹은 운이 나빠서 여러 번의 사랑을 하더라도 늘 처음 사랑을 했던 순간은 특별하다. 처음 겪는 사랑은 비교가 불가능한 사랑이기 때문이다. 이 사랑에 견줄 다른 사랑을 아직 경험하지 않았으므로 그때만큼은 절대적이고 완전하게 받아들여진다. 다른 사람들은 이해할 수 없는 일들, 자신이 왜 그러는지 이유를 모르는 이상한 일들을 하면서도 그땐 그 일이 자신에게만은 완벽하게 맞는 일이 된다. 특히 어리고 확신에 차 있을 때는 더욱 그렇다. 솟구쳤다가 가라앉는 감정의 파고를 행복하게 가슴 저리며 느낄 수 있는 때이기도 하다. 이제 막 소중한 걸 얻은 사람처럼 그녀의 첫사랑이 꼭 그랬다.

로댕, 나의 로댕. 나보다 더 나 같은 사람. 그녀는 여러 번 불러본다. 그녀에게 금지된 꿈들을 다 모아놓으면 그 이름이 되지는 않을까. 그 누구와도 같지 않고 그 무엇으로도 바꿀 수 없는 사람. 운명이자 금기인 그 이름을 불러본다. 입 밖으로 소리 내어

부르는 것만으로도 맥박이 되는 이름을 가졌으므로 그녀는 더이상 혼자가 아니었다.

그녀의 인생을 송두리째 뒤흔들어놓은 남자는 그 이전에도 그 이후에도 없었다. 이사도라 덩컨, 루 살로메, 조르주 상드는 모두 여러 명의 연인들과 사랑을 하고 예술을 했다. 그런데 카미유는 로댕만을 사랑했다. 오직 순수한 시절에만 할 수 있는 도취의 마음으로 로댕만을 바라보았다. 그녀의 전부는 로댕에게로 흘러들어갔다.

* * *

사랑에 눈이 머는 일은 나이와 시대를 불문하고 아름답고 무모하다. 사랑이라는 낭만주의적 신화를 물려받은 열 살의 단테는 아홉 살의 베아트리체를 처음 본 순간을 "내 심장의 가장 은밀한 방에 거처하던 생명의 기운이 격렬하게 떨기 시작해서 내 가장 미세한 혈관까지 고동칠 정도였다"라고 했다. 어린 단테에게 일어난 것처럼, 무엇이 그렇게 마음을 흔들어놓은 것인지 제대로 알아차리기도 전에 가슴에 힘차게 요동치는 무언가가 생긴다. 사랑은 원래 그런 것이다.

이처럼 논리와 과학적 증거와 이성적 사고 따위가 소용없어지는 일이 있다면, 그건 바로 사랑일 것이다. 사랑은 혁명처럼 예측할 수 없고 소나기처럼 피할 수 없다. 사랑이 시작된 이유는 얼

마든지 있으면서 또 아무 이유가 없을 수도 있다. 이런 사랑에 빠지면 어느 순간부터 나를 조율할 수 있는 사람은 한 사람, 당신뿐이다.

당신의 눈빛에 심장이 조여지고, 당신의 목소리에 귀가 열리고, 당신의 그림자를 쫓아다니는 날들. 당신은 내 마음에 만들어진 우주인 것이다. 당신과 나 사이의 일은 가장 아름다운 서사시처럼 쓰이고 당신과 나 사이에는 다른 어떤 햇살과도 같지 않은 햇살이 내린다. 사랑은 도저히 설명할 수 없는 것들로 가득한 시간을 살게 한다. 그러므로 한 사람을 사랑한다는 것은 다른 사람들을 모두 사랑하지 않게 되는 일이기도 하다. 당신에 대한 나만의 가장 깊은 오해, 그것이 바로 사랑이고 그녀의 모습이었다.

약속은
배반을 담고 있다

1886년 10월 12일.

오늘부터 나는 카미유 클로델만을 나의 제자로 인정할 것이고, 오로지 그녀만을 보호할 것입니다. 그리고 다른 제자는 더이상 받아들이지 않을 것입니다. 전시회에선 판매와 홍보를 위해 가능한 한 최선을 다할 것입니다. 모 부인의 집에는 더이상 출입하지 않을 것이며, 조각 교습도 중단할 것입니다. 5월의 전시회가 끝나면 우리는 이탈리아로 떠나 그곳에서 적어도 여섯 달 동안 머물 것이며, 이후 카미유 클로델은 나의 아내가 될 것입니다. 카미유 클로델이 받아준다면 나는 그녀에게 대리석 조각상을 선물하는 기쁨을 누릴 것입니다. 나는 다른 어떤 여자와도 관계를 맺지 않을 것이며, 혹 그러한 불상사가 발생한다면 모든 계약은

깨질 것입니다. 만일 칠레에서 주문이 들어온다면 이탈리아가 아니라 칠레로 갈 것입니다. 내가 아는 어떤 여성도 모델로 세우지 않겠습니다. 카미유 클로델은 스튜디오에서 사진을 찍을 것입니다. 카미유 클로델은 5월까지 파리에 머물면서 한 달에 네 번은 그녀의 작업실에서 나와 만나게 될 것입니다.

– 로댕

한 남자가 자신의 감정을 약속하겠노라 말할 때, 그 남자를 믿고 싶은 여자에게 그 말의 우아함과 권위는 얼마나 크겠는가. 로댕은 맹세와 약속을 적은 글을 그녀에게 바쳤다. 그녀에게는 무슨 약속이라도 다 해주고 싶은 마음이었다. 어떤 달콤한 것, 단 한 송이뿐인 꽃, 행복과 영원이라는 말도 망설이지 않았다. 또한 로댕은 스스로의 예속을 내걸었다. 결국 이 무거운 말에 담긴 로댕의 가벼움 때문에 깊은 슬픔이 시작된다고 해도 이 순간 그녀는 행복했다. 이 편지는 그녀의 사랑이 어떻게든 완성되리라는 신의 승인처럼 느껴졌다. 그녀는 로댕의 최고의 연인으로 결혼을 약속받게 되었으니까. 어떤 대단한 일이 시작될지도 모른다는 예감으로 충만했으니까.

카미유는 장식이 달린 높은 모자를 쓰고 줄무늬 원피스를 입고 웃음 대신 명민한 눈빛으로 스튜디오에서 사진을 찍었다. 엄마의 잔소리 목록에서 빠지지 않던 머리칼을 단정하게 빗고 흰 구름처럼 하얀 블라우스도 입었다. 엉덩이를 부풀린 주름 장식

과 거친 손을 감싼 긴 장갑은 그날이 특별한 날임을 확인시켜준다. 흑백사진 속에서도 또렷한 그녀의 시선에는 여전히 미래에 대한 기대가 담겨 있다. 반쯤 돌린 어깨 어디에도 이 젊은 여인이 짊어져야 할 고통의 전조는 보이지 않는다. 세상이 기억할 작품과 운명의 주인공이 될 것이라는 기미도 찾아볼 수 없다. 언제나 커다란 돌과 씨름하는 두 손을 가만히 맞잡은 모습이 조금 긴장되어 보이는 건 그 손으로 이루고 그 손으로 무너뜨릴 그녀의 열정과 재능을 알고 있어서일까. 행복한 사랑 이야기를 꿈꾸는 청춘의 짧은 순간이 그날 한 장의 사진으로만 남아 세기를 건너고 있다.

로댕은 집을 새로 얻었다. "우리만의 집이야." 로댕은 카미유에게 말했다. 더이상 그녀를 돌려보내지 않아도 되었다. 그녀도 돌로 만든 꿈처럼 깨지 않기를 바랐다. 그들의 비밀과 몽상을 닮은 집에는 금세 온갖 조각품들로 채워졌다. 이 무렵 두 사람은 영감을 공유하고 서로의 인생을 공유하며 많은 작업을 함께했다. 「지옥의 문」을 만들어낸 손길이 로댕의 것인지 그녀의 것인지 분간하기 어려울 지경이었다. 카미유는 로댕의 연장된 눈이나 손 같았다. 로댕의 「영원한 우상」은 그녀의 「소외된 사람들」과 포즈가 같았고 로댕의 「가라테아」는 카미유의 「밀단을 진 소녀」의 다른 제목처럼 보였다. 그녀가 만든 「생각하는 남자」가 로댕의 「생각하는 사람」보다 단지 더 깊이 웅크리고 있는 건 어떻게 설명해야 할까. 긴장을 담은 동적인 형태들, 단단한 근육에 넣어진 격렬한

에너지, 그리고 무엇보다 관능적인 느낌이 다른 듯 같았다. 누가 먼저였고 누가 그것을 다시 만들었는지 정확히 알 길은 없다. 사랑과 약속과 믿음이 깨지고 난 먼 훗날, 그녀의 주장대로 로댕이 카미유의 영감과 주제를 훔쳤다는 말이 망상만은 아니었을 거라는 생각이 들 뿐이다.

그러나 연못 한가운데 피어난 꽃이 사랑을 축하하는 것처럼 보이는 시적인 나날들. 진흙 반죽들이 기분 좋은 향기를 풍기는 둘만의 은신처에서 카미유와 로댕이 나누지 않은 것은 없었다. 영혼에게도 고향이 있다면 두 예술가의 영혼의 고향은 같은 곳이 아니었을까 싶을 만큼, 모든 것이 로댕을 닮았었고 그녀를 닮았다. 그것은 변할 수 없는 사실이었다. 한 남자를 살아 있는 존재로 만드는 것은 돈이나 망치가 아니라, 한 여자의 뜨거운 심장이면 충분했던 것이다. 사랑에도 슬픔이 끼어든다는 사실을 그녀가 아직 알기 전이었다. 조각과 로댕을 향해 카미유가 쏟아내는 비범한 열정이 그녀 최대의 재능이자 그녀의 십자가가 되리라는 것을 짐작조차 못하던 때였다. 언제든 다시 되돌리고 싶어질 그런 한때가 지나가고 있었다.

*　*　*

연인들의 약속은 두 사람 외의 다른 모든 것을 물리치고 두 사람만의 세계를 만드는 친밀함이다. 다른 사람들의 눈 속에는

없는 둘만의 비밀이고 같은 희망을 품는 태도이므로 수많은 내일을 포함하고 있다. 그런 이유로 종종 열정의 순간에 쏟아놓은 달콤한 약속은 감옥보다 더 잔인해진다. 뜨거움이 식으면 같은 말을 해도 조금씩 덜 믿는 순간이 오고 감미로운 속삭임은 진부해진다. 어떤 약속은 너무 얇아서 한숨에도 찢어져버린다. 사랑으로 뛰던 가슴이 멈추면 약속은 결국 서로를 묶은 무거운 사슬이 되거나 혹은 방치된 거미줄이 된다. 로댕의 약속은 카미유에게 천국을 보여주었다가 빠져나갈 수 없는 미궁이 되었다. 다시 오지 않을 멋진 하룻밤과 같은 약속 뒤에는 오로지 가혹함만이 이어졌다. 그러니 어떤 외로움이 배반보다 더 외롭겠는가.

몇 개의 풍경 속
진실 1

풍경은 이야기를 잉태하고 있다. 풍경은 다른 풍경과 겹치고 얽히면서 한층 더 넓은 진실의 그림자를 펼쳐준다.

<p style="text-align:center">* * *</p>

1889년 파리. 프랑스혁명 100주년을 기념하는 특별한 때에 파리 만국박람회가 시작되었다. 파리에서는 일본풍을 즐기고 선호하는 자포니즘 열풍이 일어났다. 그중에서 일본의 풍속화인 우키요에의 이국적인 신비로움이 파리의 화가들을 사로잡았다. 빈센트 반 고흐도 우키요에 작품을 모사하고 구도와 색채가 비슷한 그림을 그렸다. 툴루즈로트레크는 집에서 일본풍의 옷을 입

고 다녔다. 훗날 클로드 모네 또한 지베르니의 집 안 곳곳을 수십 점의 우키요에로 장식할 만큼 자포니즘의 인기는 대단했다.

로댕도 클로드 모네와 함께 특별전시관을 짓고 서른여섯 점의 조각작품을 전시했다. 파리에 머물던 이사도라 덩컨•은 로댕의 전시회를 찾았다가 「빠삐용」이라는 작품을 보고 큰 충격을 받았다고 썼다. 이것을 계기로 덩컨은 로댕과 친분을 맺었고 로댕의 집과 작업실에서 여러 차례 춤을 추었다.

귀스타브 에펠의 생각대로 탑은 완성되었다. 아직 엘리베이터가 작동하기 전인데도 탑의 가파른 계단을 오르는 사람들로 물결을 이루었다. 박람회 동안 200만 명의 방문객이 다녀갔다. 탑을 짓는 동안 심각한 재정적 위기를 겪었던 에펠은 탑을 완성한 첫해에 비용을 회수했고, 이후 에펠탑 모형 판매와 입장료 등으로 아주 큰 부자가 되었다. 천박하고 미학적 아름다움이 없다고 격렬하게 반대했던 예술가들도 웅장한 탑의 모습 앞에서 할 말을 잃었다.

7월의 화창한 날, 에펠탑 근처 스튜디오에 있던 로댕도 시간을 내어 카미유와 함께 탑을 구경하고 점심을 먹었다. 파리가 한 눈

• Isadora Duncan, 미국의 무용가로 '자유 무용'을 창시했으며, 현대 무용을 탄생시키는 계기를 만드는 등 무용계에 큰 영향을 주었다.

에 들어오는 풍경을 나란히 바라보았다.

샹젤리제와 콩코르드광장에 전등이 켜졌고, 아무데나 떨어지는 말똥을 치우는 일은 바빴지만 거리는 조금 더 깨끗해졌다. 그리고 벌써 교통 혼잡으로 길이 막혔다. 비 오는 날에는 귀스타브 카유보트의 그림 속 사람들이 거리를 걸어다녔다. 실크해트silk hat와 검은 프록코트frock coat, 몸에 꽉 맞는 조끼를 입은 신사가 한 손으로 긴 치마를 움켜쥔 숙녀에게 우산을 받쳐주며 산책을 했다.

인생에서 좋은 것은 사랑뿐이라는 조르주 상드와 장난으로 사랑하지 않겠다는 알프레드 드 뮈세가 한때 사랑의 도피를 하며 몸을 감추었던 곳. 오랫동안 버려진 채로 있던 낡은 집. 작은 산책로마저 잡초로 뒤덮인 이곳에서, 이번에는 카미유가 로댕을 기다렸다.

그녀는 신문 패션란을 보다가 몇 개의 사진을 잘랐다. 그리고 낡은 금색 천 조각과 함께 영국의 친구에게 보냈다. 편지에는 소재와 색상, 손자수와 장미꽃 장식 등, 드레스에 대한 자세한 설명을 덧붙였다. 요사이 유행하는 젊고 매력적인 스타일이 이런 거라고.

남자 모델들은 여자 조각가와 일할 때 자주 규칙을 거부하고 비협조적이었으며 염치없이 굴었다. 중요한 작품을 작업 중이던 카미유의 남자모델도 갑자기 이탈리아로 떠나 돌아오지 않았다. 느닷없이 작업은 중단되었다.

석고로 만든 「샤쿤탈라」를 대리석 작품으로 제작하고 싶었던 카미유는 담당 부처 장관에게 대리석 지원을 요청하는 편지를 보냈다. 프랑스 예술인 전람회에서 '명예로운 언급'을 받았다는 점과 로댕의 가르침을 받고 있다는 말과 함께. 로댕도 장관에게 그녀가 대리석을 지원받을 수 있도록 도와달라는 편지를 보냈다. 그러나 국가 주문 작품 이외에 대리석 지원은 불가하다는 답변만을 받았다. 어쩔 수 없이 무거운 망치를 내려놓아야 하는 날도 있었다.

스테판 말라르메의 집. 화요일 저녁이면 시인과 화가, 소설가와 음악가들이 한데 어울려 바깥세상과는 다른 세계를 열어젖혔다. 카미유도 동생 폴 클로델과 함께 참석했다. 폴 발레리는 그녀의 '눈부시게 드러난 팔'이 아름다웠다고 했고, 쥘 르나르도 '커다란 눈'과 '어린아이 같은 표정'이 인상적이었다고 했다. 그리고 클로드 드뷔시*가 그녀와의 짧은 운명을 기다리고 있었다. 그녀보다

* Claude Debussy, 프랑스 인상주의 음악의 대표적인 작곡가로, 교향시 「목신의 오후에의 전주곡」 외에도 다양한 작품을 남겼다.

두 살이 많은 드뷔시는 매우 섬세하고 우아한 댄디 스타일의 사람이었다. 음악을 좋아하지 않는 그녀를 피아노 연주로 감동하게 한 유일한 사람이었다. 드뷔시는 카미유의 작품 중에서 「왈츠」를 가장 좋아했는데 악보 위에 올려놓고 죽을 때까지 보관했다. 하지만 두 사람이 나눈 마음이 무엇이었는지, 정확히 알 길은 없다. 다만 드뷔시를 위해 「왈츠」를 만들었다는 말과 카미유를 위해 「바다」를 작곡했다는 말이 남아 떠돈다. 그리고 드뷔시의 고백이 담긴 편지도 남아 있다.

"평범하고 슬프게 끝나버린 나의 이야기 …… 그녀의 닫힌 마음은 나의 부족한 사랑으로는 열 수 없었다네. 나는 꿈 중의 꿈을 잃어버린 것이 애통하네. …… 괴로운 나날들이지만 시간이 지나면 슬픔도 차츰 가라앉겠지."

그리고 또 작곡가의 이런 한탄이 있다.

"나는 이 가시덤불에 걸려 나 자신의 많은 부분을 그곳에 남겨 놓았다."

역사에 만약이란 소용없는 것처럼 인생에서도 가정은 부질없지만, 「왈츠」처럼 카미유와 드뷔시가 잡혀주고 잡아주는 두 손이었다면 어땠을까. 아름다웠을까. 어둠 속을 더 표류했을까.

누구나 삶의 중요한 지점은 뒤늦게야 깨닫는다. 아무도 때맞추어 알지 못하기 때문에 비극처럼 느껴진다.

어느 해 크리스마스 날, 폴 클로델은 노트르담대성당 앞에서 갑작스럽고 우연히 개종을 하고 자신으로부터 등을 돌리고 과거를 조용히 잊으면서 글을 썼다. 그리고 파리정치대학 졸업과 함께 외무성 시험에 수석으로 합격하여 외교관이 되었다. 가족으로부터 가장 멀고 이국적인 나라로 떠나고 싶어했던 그의 바람은 완벽하게 이루어졌다.

가을을 맞아 로댕은 몽파르나스대로에 로댕학교를 설립하고 문을 열었다. 첫 학기 등록생 중에는 릴케의 아내가 될 클라라 베스트호프가 있었다.

젊은 앙리 마티스는 로댕에게 자신의 드로잉을 가져가 보였으나 아무런 관심을 받지 못했다. 로댕의 경멸적인 태도에 다시는 로댕을 찾아가지 않았다.

카미유는 여러 차례 벽난로를 만들었다. 그녀에게 벽난로는 긴 여행을 떠났던 순례자가 이윽고 고향 땅을 밟을 때와 같은 따뜻한 그리움을 담고 있었다. 그래서 제목도 「벽난로 가에서의 꿈」. 고향의 집과 정원, 겨울이면 장작불이 타오르는 거실의 벽난

로 곁은 그녀가 가장 돌아가고 싶어했던 곳이었다. 엄마는 닭과 토끼 요리를 하고 달이 뜨는 시간이면 난로 곁에서 묵묵히 바느질을 하는 풍경 속으로 돌아가고 싶었다. 그녀가 간직한 유일하게 따듯하고 평온한 순간 속으로. 하지만 카미유가 만든 벽난로는 너무 작았다. 그녀의 시린 가슴을 데우기에는 너무나 작았다. 그녀의 몸과 영혼을 감싸 냉기를 녹여줄 만큼 큰 벽난로가 필요했다.

가족들은 그녀가 빠진 가족여행을 갔다.

"나의 냉정한 가족들은 다 랑부예로 갔다. 인생에서는 가끔 쓴 맛이 난다"라고 그녀는 썼다.

* * *

풍경은 아무것도 말해주지 않는다. 다만 보여준다. 일분일초 모든 시간에 진지한 삶이 있다는 사실을. 믿음과 거짓 속에, 광기와 불안 속에, 저녁과 빗방울 속에 유일한 삶이 있다는 것을. 그리고 우리는 풍경 속에서 진실의 눈빛과 잠깐 마주친다.

남에게 설명할 수 없는 이유로 간직하는 낡은 물건을 서랍 깊숙한 곳에서 우연히 보았을 때, 앞에 앉은 사람의 얼굴에 순간 스치는 지루한 표정, 들키기 전에 지워버리는 무심한 웃음 속에 내가 모르는 마음이 있음을 느꼈을 때. 그리고 그 미세한 것들이

때로는 놀랍고 슬픈 선택을 하도록 이끈다는 것을. 어떻게 설명할 수 있을까. 그저 보여줄 수밖에. 말없이 보여주고 하염없이 보여줄 수밖에. 그것들을 보면서 이렇게나 작은 것들이 운명을 움직일 수도 있구나 싶어 겸허해진다면 풍경을 제대로 본 것인지도 모르겠다.

그래서 풍경은 모든 것을 말해준다. 다만 보려는 사람에게만.

애원하는 여인

사랑과 삶에 미세한 파열의 금이 가고 있는데, 그것은 육안으로는 아직 보이지 않고 가슴으로만 겨우 느낄 정도였다. 그런데도 그 가는 선을 메울 만한 것은 없었다. 약속의 말 같은 건 애초부터 소용이 닿지 않았다. 깨진 부분을 정확히 복원하려는 섬세한 손길이 필요하지만, 그건 바람에 날리는 꽃잎도 마음을 짓밟을 수 있다는 걸 아는 사람만이 가질 수 있는 것이었다.

사랑하는 두 사람 사이에 사소하고 하찮은 일이지만 마음을 초조하게 하는 어떤 일이 일어나면 열 가지 의혹과 스무 가지 고민이 생겨난다. 그러다가 납득할 만한 이유 없이 약속이 바뀌고 하루의 안부를 묻지 않고 뒷모습의 결이 달라진다. 그때부터 불안의 예감은 더 자주 적중한다.

순정한 떨림은 거기까지다. 어긋났다고 느껴지는 짧은 한 생각이 들면 각자의 악몽이 시작된다. 누군가는 끊임없이 고백을 요구하고 또 누군가는 마음의 눈을 감고 믿음을 보이라고 추궁한다. 더 두려운 사람은 송곳처럼 뾰족한 곳에 심장을 꽂고 스스로를 질책한다. 더 격렬한 사람은 감정의 경련이 일어나고 숨이 막히고 할퀴고 찢어질 것이다. 누구든 자신들만의 방식으로 약한 사랑을 마음속 폭군에게 넘겨준다. 사랑이 언제부터, 그리고 어떤 이유로 시작되는지 정확히 알 수 없듯이 서로의 기대가 균형을 잃고 고통으로 바뀌는 것도 우리는 분명하게 설명할 수 없다. 어쨌든 카미유는 애원해보기로 했다. 아름답고 뜨거운 이 마음과 그를 어떻게 체념한단 말인가. 사랑과 이별을 구분하는 경계는 아직 그어지지 않았으므로 그녀는 자신의 눈길 아래 로댕을 묶어보기로 했다.

하지만 로댕이 만든 그녀의 초상조각도, 그녀에게 쓴 약속의 편지도, 수많은 다짐과 열렬한 고백도 하나씩 깨져나갔다. 폴 베를렌의 시구처럼 로댕은 사랑으로 그녀에게 상처를 주었다. 두 사람은 이탈리아로 떠나지도 않았고, 카미유는 로댕의 아내가 되지 못했으며, 함께하는 시간은 점점 줄어갔다. 중요한 비극이 될지도 모를 자잘한 일들이 계속되었다. 그녀의 전부가 되어줄 수 있다던 로댕은 자신의 곁에 있는 동반자를 버릴 수 없었다.

*　　*　　*

로즈 뵈레라고 했다. 카미유가 태어나던 해에 로댕은 재봉사로 일하던 스무 살의 로즈 뵈레를 만났다. 가난하고 힘든 시절, 로즈 뵈레는 집안일을 하는 틈틈이 흙을 나르고 로댕의 모델이 되어주기도 했다. 아들이 태어났으나 로댕이 인정하지 않아 '오귀스트 뵈레'라는 이름으로 자신의 호적에 올리면서도 불평 없이 로댕을 지켰던 여인. 로즈 뵈레는 시골사람의 소박함을 가지고 묵묵하게 사는 사람이었다. 헝클어진 머리에 야생동물처럼 반짝이는 눈으로 말이나 개, 소뿐 아니라 원숭이, 백조 같은 동물도 잘 돌봤다. 그리고 죽는 날까지 로댕과 그의 생활과 예술작품을 돌봤다. 누구의 눈에도 쉽게 띄지 않았지만 분명 로댕의 곁에 있는 사람이었다.

로댕은 로즈 뵈레가 자신의 예술이나 감수성을 이해하기에는 부족했지만 "선하고 충실한 영혼"이라고 말했다. 그렇다. 로즈 뵈레의 흔들리지 않는 헌신. 로댕은 헌신이라는 것은 함부로 내팽개쳐서는 안 되는 고귀한 것이라고 생각했을지도 모른다. 로즈 뵈레의 헌신을 생각하면 죄책감도 들었을 터이다. 사랑과 의무감이 받치고 있는 죄책감은 다른 욕망을 내리누르는 힘이 있다. 또 헌신을 져버리는 일에는 도덕적 비난을 감당할 용기가 필요할 텐데 로댕은 그 용기를 만들어낼 마음을 갖지 않았거나 애초에 만들 생각이 없었는지도 모른다. 그래서 카미유와의 약속을 지키지 못했거나 지키지 않았는지도. 그렇다면 약속도 하지 말았어야 옳지 않았을까. 로즈 뵈레에게 잡힌 손으로 그녀를 찾아가는

자신의 두 발을 스스로 움켜잡았어야 하지 않았을까. 헌신과 열정을 같은 저울에 올려놓지 말았어야 하지 않았을까. 로댕은 카미유에게 한 손으로는 기쁨을 주면서 다른 손으로는 그것을 빼앗고 있었다.

로댕은 카미유를 사랑했지만 여전히 로즈 뵈레와 함께 살고 있었다. 로즈 뵈레의 끈질긴 인내와 모성애적인 사랑이 아니었다면 불가능한 일이었다. 덕분에 로댕은 조각가의 모습으로만 지낼수 있었고 원 없이 자신의 세계를 개척해나갔다. 한때 로댕의 비서를 지냈던 릴케와 앤서니 루도비치의 증언도 다르지 않다. 로댕의 구두를 신겨주고 구두끈을 묶느라 허리를 숙여야 한다는 불평 정도가 로댕을 향한 로즈 뵈레의 원망이었다고. 로댕이 레지옹도뇌르 훈장을 받았을 때 아들이 보내온 축하편지를 무시하는 모습도 로즈 뵈레는 그저 참을 뿐이었다고. 그래서 먼 여행중에 이따금씩 로댕은 로즈 뵈레에게 마음을 담은 편지를 보내기도 했다.

사랑하는 로즈

어젯밤 당신의 꿈을 꾸었소. 그 당시 쓸 수 있었다면 그 감동을 여러 가지 다정한 표현으로 옮겼겠지만 …… 나의 이 변덕을 늘 받아주는 당신의 사랑을 생각하고 있다오.

— 당신의 오귀스트 로댕

관용과 애욕만큼 먼 것, 카미유와 로댕의 사랑이 결코 쉽거나 간단하지 않았던 이유이다. 카미유는 로댕에게 분명하게 말했다. 여러 번, 수도 없이. 애원하거나 분노하며. "당신이 한 그 약속에 복종해주기를 원하고 있어요"라고. 그러나 집착하면 할수록 사랑은 더 부족해 보이는 법. 가장 강렬하고 이기적인 형태의 관심으로 사랑을 했던 카미유는 자신과 같은 방식이 아니라면 아무것도 아닌 존재가 되어야 한다고 생각했다. 두 사람을 묶는 사랑이 그녀 혼자만이어서는 안 된다고. 사랑에 있어서는 전체가 아니라 마음의 일부분만 받는 것도 거절이라고 생각했다. 한 사람이 다른 사람의 전부여야 한다는 바람 때문에 결국 사랑이 불가능해진다 해도 카미유는 고집대로 버티고…… 견디고…… 기다렸다. 그러다 끝내 사랑이 마비되면 그녀의 삶도 마비될 것을 알았다. 세상의 어떤 것은 옮겨올 수도 빼앗아올 수도 소유할 수도 없는데, 그녀에게는 로댕이 그랬다.

* 　 * 　 *

　카미유는 파국을 예감하며 몇 장의 그림을 그려서 외국에 나가 있는 남동생에게 편지로 보냈다. 한 남자가 앙상하게 늙은 여자에게 붙잡혀 있고, 그 뒤편으로는 남자를 붙잡으려고 무릎까지 꿇은 채 두 팔을 뻗은 젊은 여인이 있는 그림이었다. 군상 조각을 위한 밑그림이었지만, 속내를 털어놓을 친구 하나 없고 고

해신부조차 없는 카미유의 황폐한 마음이기도 했다. 한 사람의 배신이 다른 이의 삶에 슬픔이라는 낙인을 찍고 있었다.

"털끝만큼도 부끄러워하지 말고 네가 그녀를 사랑한다고 로즈에게 말하라.
그리고 로즈의 얼굴이 어떻게 변하는지 보아라. 사랑이란 그렇게 잔인한 것이니까!"

폴 클로델은 누이의 심정을 알아채고 이런 글을 써서 로댕에 대한 미움을 드러냈다. 이것은 누가 봐도 로댕과 로즈 뵈레, 그리고 그녀였기 때문이었다.

카미유는 지체 없이 그림을 조각으로 제작하기 시작했다. 가끔은 무언가를 행동으로 옮겨버리는 것이 수만 마디의 말을 하는 것보다 쉬울 때가 있다. 그림에서처럼 세 사람의 모습이 누드로 만들어졌다. 늙은 여인이 두른 천이 머리까지 휘날리도록 바람이 몹시 부는 날이었다. 그 바람 속을 늙은 여인이 나이든 남자의 팔과 어깨를 감싸안은 채 이끌어가고 있다. 끌려가는 남자는 한쪽 발에만 힘을 싣고 얼마쯤은 돌아보고 싶은 마음이 느껴지는 무거운 몸이다. 특히 뒤로 뻗은 남자의 한쪽 팔은 더 애처로워 보인다. 이제 막 젊은 여자의 손을 놓쳐버린 순간의 고통이 팔 끝에 다 몰려 있는 듯하다. 그리고 무릎을 꿇은 채 매달리는 한 여인. 돌아와달라고 간청하고 애원하는 알몸의 젊은 여인.

그 여인의 몸은 여전히 사랑의 대상이 되고 싶은 절규를 보여주고 있다. 결코 보일 일 없던 것들까지 속속들이 드러나고 말았다. 이 조각상은 카미유의 마음과 상처, 영혼과 기도로 채워진 것이었다. 통렬한 호소가 담긴 이 작품에 그녀는 「성숙의 시대」*라는 제목을 붙였다.

바깥세상에서는 그녀와 로댕의 이야기가 나날이 커져가고 있었다. 사람들은 곧잘 남녀의 추문은 곱절로 부풀려 듣고 확대경을 쓰고 보는 법인데, 그 이야기의 주인공이 세계의 주목을 받는 거장과 아리따운 제자였다면 어땠겠는가. 누군가는 은밀하게 누군가는 노골적으로 두 사람의 사생활을 떠들었고 모두가 그 이야기를 신속하게 믿었다. 반면 그것의 숨겨진 사정과 이면을 알게 하는 일은 산을 옮기는 것만큼 어려웠다.

카미유는 사람들의 눈길과 조소, 경멸보다 싫은 동정에 대해, 버림받은 심정에 대해 분명하게 말하고 싶었다. 그녀와 로댕 사이에는 얼마나 큰 벽이 가로놓여 있으며 그와 동시에 또 얼마나 비밀스러운 이해가 이어져 있는지. 카미유는 자신을 둘러싼 소문과 증언들에 맞서야 했다. 이것들이 부분적으로는 사실이라 해도 사람들과 그녀 자신을 속일 가능성이 있었으므로, 그만큼 더 분명하게 증언해야 했다. 어쩔 수 없이 벌거벗은 모습이 드러나버린 지금, 사랑의 우아함은 쓸모가 없었다. 그래서 그녀가 증언의

● L'Age Mur, 흔히 '중년'이라는 제목으로 소개되기도 한다.

방법으로 선택한 것은 말이 아니었다.

　혼란스러운 내면의 풍경을 알리는 수단으로 쓰기에 말은 부정확하고 모자람이 많았다. 말보다 힘찬 것, 말보다 명료한 것, 말의 그물에 걸리지 않는 것. 시적으로 미화해야 할 것도 없고 자세히 묘사해야 할 것도 없다. 서정적 표현으로 달래거나 눈물로 매달려봐야 헛일일 터이다. 여기에는 감성이 끼어들 여지가 없다. 진실을 파내어 겉으로 드러내는 일에는 그녀 자신의 고통이면 충분했다. 호메로스의 상상력과 음악성, 시스티나예배당의 벽화나 엘리자베스 여왕 시대의 시에 대해 아무것도 모르는 사람이라도 얼마든지 알아볼 수 있도록 만들어야 했다.

　예술이 자기 자신의 비밀에 맞설 때 가장 활기차고 위험해질 것임을 카미유는 알고 있었다. 「성숙의 시대」는 바로 그 모든 것을 말하고 있었다. 욕망과 질투, 상실과 배신 사이에서 그녀의 연약한 삶이 찢기고 있음을 숨김없이 보여주고 있었다. 사랑과 운명에 대해 여러 겹의 의미와 질문을 던지는 조각상은 보이는 그대로의 그녀 인생을 대변했다. '이 작품은 로댕 당신이 나를 기억하도록 나중까지 남겨질 가장 확실한 것이 되겠죠.' 그녀는 이 작품이 삶에서도 사랑에서도 기념비적인 존재가 되리라고 생각했다.

　「성숙의 시대」를 보고 사람들은 놀랐다. 로댕은 화산처럼 폭발했다. 카미유는 담담했다.

　'로댕, 이토록 기이하고 아름다운 우리의 시작을 이별보다 못한

추한 결과로 끝낼 수는 없어요. 기억하나요? 달빛이 우리들만의 정원에 빛을 뿌려놓던 투명한 밤들을. 그 많은 꽃잎 위에, 그 많은 추억들 위에, 당신과 나의 시간이 멈추어 있는데 나는 이제 무엇으로 낮과 밤을 견뎌야 할까요? 사랑을 지켜야 할 순간에 비굴하게 물러선 게 몇 번인가요? 당신이 닦아주었어야 할 눈물을 다시 흐르도록 만들었으니, 이미 가지고 있는 불행을 더하게 하는 말은 하지 마세요. 당신은 눈길을 피하지 말고 이 작품을 똑바로 보아야 해요. 표정뿐 아니라 그 몸까지 모두 내가 겪은 일들을 드러내고 있어요. 내 손길, 무릎 꿇은 내 모습 하나하나가 당신의 생살을 태우는 불길 같아도 피하지 말아요. 당신이 이것을 보면서 느끼는 분노보다 이 형상을 빚으면서 느꼈던 내 고통이 훨씬 더 크니까요. 당신이 보고도 보지 못하는 것, 즉 당신의 맹세와 약속을 찾을 수 있으면 좋겠네요. 이 피투성이 돌 어딘가에서……'

만약 그녀에게 권력이 있었다면 다른 방식을 택했을지 모르지만, 가지고 있는 무기가 돌밖에 없어서 그것으로 최선을 다했을 뿐이었다. "내 책이야말로 나의 가장 훌륭한 편지요, 답장이요, 모든 것에 대한 나의 가장 진실한 설명"이라고 했던 월트 휘트먼의 말처럼 카미유의 작품도 모두 그녀의 아픈 심장이요, 소문에 대한 대답이요, 가장 낮은 자세로 하는 기도였다. 또 자신의 진실을 충분히 설명하지 못한 채 규정되는 일은 얼마나 억울한가를

말하는 웅변이었다. 그녀는 사랑을 간직하고 싶어서 비난과 외로움을 참았고, 그 진실이 거짓이 되어버리지 않도록 그녀의 손은 그녀의 마음이 한 일을 모두 빚었다. 카미유는 자신의 진실을 보면서 사람들이 경험하길 바랐다. 자신이 겪은 그 모든 일들에 대해 최후의 의미를 내려주길 바랐다.

"한 여자가 자신의 삶에 대해 진실을 말하면 어떤 일이 일어날까? 세상은 금이 갈 것이다."•

카미유가 말한 진실 때문에 세상의 어느 한 쪽은 정말 쪼개지고 터져버렸다. 뒤늦게 그녀와 로댕의 관계를 알게 된 그녀의 엄마는 엄청난 분노와 비난을 가득 담아 편지를 썼다. 엄마는 그녀의 불명예스러운 행동으로 작은 딸에게 불이익이 생길까 무척이나 노심초사했다. 그녀의 아픔보다 작은 딸에게 미칠 시선을 더 걱정했다.

"네가, 달콤한 사탕발림을 하며 그의 정부로 살아갈 생각을 하다니…… 지금 내 머릿속에 떠오르는 생각을 차마 입에 담을 수가 없구나."

• 미국의 시인이자 정치운동가인 뮤리얼 루카이저Muriel Rukeyser가 지은 시 「케테 콜비츠」 중 일부.

이 일로 카미유와 엄마의 관계는 더욱 나빠졌다. 늘 그녀의 편이었던 아버지마저 실망을 숨기지 않았다. 카미유는 가족들에게 갈 수 없었고 가족들도 그녀를 품으려 하지 않았다. 그녀는 철저하게 외톨이였다. 적의를 품은 무관심과 비난에 둘러싸인 채 홀로 있는 인간이었다.

아주 많은 시간이 지난 뒤, 폴 클로델은 통증 없이는 똑바로 볼 수 없는 그녀의 이 작품에 대해 글을 남겼다.

"……벌거벗은 이 젊은 여인은 내 누이다! 내 누이 카미유. 당당하고 오만한 여인이 애원을 한다. 모욕당한 채 무릎을 꿇고 있다. 누이는 자신을 이렇게 표현했다. 애원하는, 모욕당한, 무릎 꿇고 있는, 벌거벗은 모습으로! 모든 것이 끝났다! 이것이, 영원한 응시를 위해, 그녀가 우리에게 남긴 모습이다. …… 그녀 자신의 마음속에 기구한 공감을 불러일으키는 내 누이의 작품, 이것은 온전히 그녀 인생의 역사다."

그 당시 폴 클로델은 누구보다 정확하게 이 작품의 자전적 요소를 알았고 누구보다 깊이 이해할 수 있는 사람이었다. 그리고 그의 누이인 카미유가 받아들여지지 않는 이 사랑을 파괴하기 위해, 또 그녀의 예술이 로댕의 그늘로 제한되는 것을 극복하기 위해, 매우 격렬한 방식으로 의지를 보일 것도 예감했다. 카미유가 방황하고 자신을 파괴하는 길로 도피하리라는 생각에 모든

것이 두려웠다. 그리고 폴 클로델의 걱정대로 그녀는 책상에 앉아 로댕의 지인에게 이런 편지를 쓰기 시작했다.

"가능한 모든 방법을 동원해서라도 무슈 로댕이 나를 보러 오지 않도록 해주시기 바랍니다. …… 만약 무슈 로댕이 앞으로 더이상 나를 보러 오지 않았으면 좋겠다는 말을 은연중에라도 전달해줄 수 있다면, 그건 내게 매우 큰 기쁨을 선사해줄 것입니다."

예전에는 소중했던 무언가가 점점 그 빛을 잃어가며 의미가 퇴색되어가는 것을 보는 일은 슬프다. 그것이 사랑일 때는 아프다. 한 남자로서 그녀에게 뜨겁고 큰마음을 보냈다 하더라도 카미유는 자신이 로댕의 예술적 욕망에 이용됐다는 생각에 점점 사로잡혔다. 로댕 앞에서 그녀는 순수함과 열정을 드러냈고 로댕은 그것을 아름답게 형상화했지만, 그녀는 로댕의 예술을 위해서가 아니라 한 남자를 향한 사랑을 위해서 한 것이었다. 그 차이는 아주 커서 잔인하게 느껴졌다.

그토록 가까웠던 관계가 이토록 무너지다니. 입 밖으로 내면 산산이 부서질 것 같은 이름이 되다니. 들판의 꽃과 벌이 그녀보다 더 의지할 곳이 많은 것처럼 느껴졌다. 로댕의 마음에 무슨 일이 일어나고 있는지 알 수 없어서, 세상 앞에서 부끄러움 없이 나설 수 없어서 한없이 막막하고 괴로웠다.

다른 사람들도 심장을 찌르는 죄의식을 안고 살아가는 걸까.

무슨 짓을 해도 지워낼 수 없는 영혼의 얼룩 같은 수치심을 어떻게 감추고 있는 걸까. 운명의 손길에 붙잡힌 어깨를 빼지 못하는 우리의 삶이 이런 풍경일까.

남자의 손을 놓쳐버렸는데도 손이 손을 떠나지 못한 채 머뭇거리는 그녀의 몸짓 하나하나가 비밀이고 눈길 하나하나가 질문이다. 애원하는 그녀의 두 팔이 울고 있다. 울음은 인간의 몸 어디에나 있다는 것을 카미유는 작품으로 보여주었다. 브론즈에 싸여 있지만 그녀의 피와 마음이 통하고 있음을 어찌 알지 못하겠는가. 비탄 속에 엿보이는 아름다움이 우리의 가슴을 찢어놓는다. 그리고 이들을 바라보는 우리의 시선 속에는 얼마나 많은 금기가 있는지 새삼 놀라게 된다.

「성숙의 시대」는 쓰라림과 자존심이 뒤섞인 절망을 감당하기 위해 카미유가 스스로에게 줄 수 있었던 가장 큰 용기였다. 그래서 가장 완전한 사랑의 실패가 되었다. 이토록 뜨거운 심장과 굴욕을 내보였는데도 세상과 로댕의 가슴에는 잔물결 하나 일으키지 못했다. 그러나 그녀는 이 작품을 빚어서 그녀 자신에게 역사적인 자리를 마련해주었다. 사랑을 애원하고 되돌리고자했던 그녀의 시도는 실패했지만, 「성숙의 시대」는 가장 아름답게 실패한 작품인지도 모른다.

예술작품이 세월을 겪으며 그 의미가 달라지는 건 흔히 있는 일이다. 「성숙의 시대」도 카미유가 삶을 통해 누리지 못한 것들을 분명하게 보여준다. 그녀는 사라졌지만 삶에 대한 그녀의 감

각은 이 순간에도 작품 속에 살아 있기 때문이다. 사랑의 신비와 죽음의 신비에 대해, 가장 감추고 싶었던 것에 대해 고백하는 예술가와 작품에 영혼이 끌리는 것도 마찬가지 이유일 것이다. 어떤 것이든 진실하게 창조된 것은 그것을 만든 사람뿐 아니라 그것을 감상하는 사람의 마음에도 공통된 감정 상태를 만들어낸다. 마치 첫번째 슬픔 같은 것을 나눈 사이처럼.

*　　*　　*

한때 서로를 끌어당긴 자력의 일부는 사랑이 끝나도 지우거나 불태울 수도 없고, 옮기거나 밀봉할 수도 없는 것이 되어 영원히 각자의 가슴에 남는다. 어떤 사랑은 마음뿐 아니라 우리 몸의 세포 하나하나, 가장 가는 핏줄까지 스며들어 아주 오래 그곳에 머문다. 때로는 몸이 쇠약해지는 시간보다 더 오래 머물면서 많은 것을 바꾼다. 삶의 선택을, 삶의 결을, 삶의 길이와 밝기마저 바꿔놓는다. 사랑은 한 생애 전체에 화두를 던질 수 있는 이상한 사건임을 알게 되는 것이다.

완전한 결별

한 사람이 자신의 전부를 다하여 너무 깊이 지독하게 사랑했고 그로 인해 고통을 겪는다면, 사랑을 한 자신을 원망해야 하는 걸까, 사랑의 지독함을 욕해야 하는 걸까. 사랑. 우리를 가장 아름다운 존재로 이끌어가야 마땅한 것이 가장 추한 모습으로 떨어뜨릴 때, 우리는 위험해진다.

사랑은 모든 것을 이긴다던 베르길리우스의 말은 틀렸다. 아무리 사랑해도 사랑이 채워지지 않는 어떤 사랑은 나쁘게 시작해서 점점 더 나빠지고, 거대한 붕괴와 같이 휩쓸어버리고 부수고 삼켜버린다. 사랑에서의 난파는 절대 감미롭지 않다. 단 한번의 짧은 사랑으로 영원히 어둠에 영혼을 정복당할 수도 있는 것이다.

*　*　*

자신의 예술에 대해 까다로운 요구를 내세웠던 사람답게 카미유는 자신의 사랑에게도 똑같은 요구를 했다. 그녀와 로댕을 둘러싸고 많은 소문이 떠돌고 있었으므로 약속을 지키지 않는 로댕을 재촉했다. 듣기 괴로운 소문 중에는 그녀가 로댕의 아이를 가졌다는 것도 있었다. 누군가는 그녀와 로댕 사이에 두 명의 아이가 있다는 소문을 말하고, 또 누군가는 그녀가 네 번의 유산을 했다고도 전했다. 어느 용감한 이가 로댕에게 직접, 그녀가 낳은 당신의 아이가 몇 명인가요, 라고 물었을 때 로댕은 당황하는 기색도 없이 그런 일이 있다면 책임을 졌을 거라고 거칠게 말했다. 그러나 로댕은 이미 로즈 뵈레가 낳은 아들도 인정하지 않고 키우지도 않은 아버지 아니었던가.

정확히 밝혀지지 않은 채 모두 묻혀버린 이 이야기는 어디까지가 진실인지 모른다. 지극히 사적이고 은밀한 이야기이지만 불가능한 상상은 아니기 때문이다. 카미유가 "건강이 눈에 띄게 나빠져 있다"는 편지를 보내고 리즐레트성에서 여러 달을 보냈다는 사실과 기록, 그리고 로댕에 대한 폴 클로델의 증오가 증언을 대신한다.

게다가 「사라진 신」이라고 제목을 붙인 작품 속에 그녀는 임신한 듯 보이는 젊은 여인을 표현했다. 여인이 볼록한 배를 감추지 않고 두 손을 모두 뻗어 기도하듯 매달리고 있지만 신마저도

대답이 없는 절망의 순간이 고스란히 담겨 있다. 그녀의 작품 대부분이 수많은 아픔으로 빚어진 아름다움이듯, 「사라진 신」 또한 그녀의 아픔을 담고 있을 거라는 추측은 억측이 아니다.

조금 더 시간이 흐른 뒤, 카미유는 「상처 입은 니오베」를 만들며 다시 한번 상실의 아픔을 형상화했다. 그리스신화의 니오베는 자식을 잃고 비탄에 빠진 어머니의 원형으로 그녀가 자신의 상황을 기대기에 딱 맞는 인물이었다. 특히 균형을 잃고 심하게 기울어진 몸과 가슴을 잡고 있는 손은 그녀가 하지 못한 모든 말을 대신하는 듯했다.

아기의 울음 끝에 자궁 문이 닫히고 가벼워진 몸이 나른한 잠 속으로 빠져드는 행복한 느낌을 카미유도 꿈꿨을 것이다. 그러나 따뜻한 물로 채워진 엄마의 몸에서 바로 땅속 어둠으로 사라진 아이. 어미가 제 아이를 잃는 일은 무엇과도 비교할 수가 없다. 생살을 도려내는 아픔과 같을까. 심장에 철침을 박는 것과 같을까. 빛을 보여주지 못한 그 죄책감은 피로도 씻을 수 없는 상처일 것이다. 젖꼭지에서 떨어져야 했던 모유 한 방울은 눈물 한 방울과 피 한 방울이 되어 그녀의 고통과 감성을 악화시켰다.

낙태는 아무것도 잊게 하지 않는다.

가졌으나 낳지 않은 아이를,

털이 거의 없거나 아예 없었던 축축한 작은 몸뚱이를,

……

바람의 목소리에서도 죽은 아이의 목소리를 희미하게 듣는다.

나는 빼앗았다,

……

너의 탄생과 너의 이름을,

순수한 아기의 네 눈물과 네 놀이를,

헛되거나 아름다울 네 사랑을, 네 소란스러움을, 네 결혼을, 네

고통을,

그리고 네 죽음을,

내가 네 첫 숨결이 시작되기 전에 독살했다면,

…… 내가 무슨 말을 해야 하나? 어떻게 하면 그 진실을 말할

수 있을까?

…… 너는 몸을 가졌었고, 너는 죽었지만,

나를 믿어주길, 나는 너를 알았고 비록 희미하긴 했지만 사랑했

다. 나는 네 모든 것을 사랑했다.•

존재할 수 없었던 내 안의 아이, 형체를 잃어버린 영혼을 위해

그녀가 할 수 있는 일은 없었다. 그 가여운 영혼이 가졌어야 했

지만 가지지 못한 엄마가 자신이라는 슬픔과 아픔만이 눈앞의 현

실이었다. 남자아이였는지 여자아이였는지, 자신을 닮아 갈색 머

• 귄덜린 브룩스Gwendolyn Brooks, 「엄마the mother」에서

리칼을 가졌는지, 고집이 셀지 키가 클지 로댕처럼 놀라운 손을 가졌을지 아무것도 모르는 채 사라졌다. 어떤 작품으로도 절대 보상해주지 못할 것을 잃었다.

만약 이 소문이 진짜라면 카미유는 이 일로 지옥을 경험했을 터이다. 잃어버린 것을 영영 되찾을 수 없는 이 사건으로 그녀의 몸은 되돌릴 수 없는 변화를 겪고 마음 역시 예전과는 같을 수 없었을 것이다. 인간의 비정함에 대해, 그리고 로댕의 모습에 대해 그녀가 무엇이든 제대로 알게 된 것이 있었다면, 바로 이 상실로부터였을 것이다. 가장 극심한 고통이 자리하는 곳, 바로 그 고통의 절정에서 그녀는 한 번 더 로댕에게 약속을 요구했다. 약속을 맺는다는 것이 하나의 서글픈 절규에 불과해도 그것밖에는 아무것도 없으므로 그녀는 마지막으로 믿음을 보여달라고 했다.

'우리 둘만의 집, 우리 둘만의 아틀리에, 우리 둘만의 식탁, 둘이 함께 가는 미술관, 둘이 함께 초대할 수 있는 친구들과의 작은 파티…… 당신은 내게 이런 것들을 약속했었지요. 우리 둘이 남편과 아내로 숨김없이 함께할 수 있을 거라고 말했었지요. 그 약속을 지켜주세요.'

사랑을 위해 한때 용감하게 선언했던 로댕은 이유를 설명하지 않은 채 약속들을 묻어버렸다. 로댕에게서는 얼마간의 방심이 엿보였다. 로댕은 불꽃 튀는 마음을 잃고 싶지도 않았고 구속되고

싶지도 않았던 것이다. 가진 것 모두를 걸었다 해도, 독하게 맹세를 했다 해도 지키기 어려운 약속이었음을 그녀는 이제 알았다. 다만 자신의 두 눈과 마음으로 이 사실을 받아들이지 못했으므로 가벼운 그 약속에 매달릴 수밖에 없었다. 약속에 목숨이 달려 있는 듯한 절박함으로 로댕을 채근했다.

* * *

때때로 사건들이 운명적으로 맞물리면 예기치 못한 본성이 드러나기도 한다.

건강이 나빠지고 실망만이 계속된 파리를 잠시 떠나온 카미유는 로댕에게 자신의 이야기를 적어 보냈다. 리즐레트성은 소원이 다 이루어질 것처럼 화창한 날씨라고, 정원이 보이는 방에서 식사를 하고 강에 가서 목욕을 한다고. 자신을 만나러 오는 어린 소녀 샤틀렌의 모습을 조금씩 만들고 있다고. 그 어린 소녀는 예순두 번이나 자신을 위해서 새로운 포즈를 취해주고 있다는 소식을 전했다. 또 만약 파리 시내에 나갈 일이 있다면 블라우스와 중간 사이즈의 바지, 흰 실이 장식된 짙푸른 수영복을 사서 보내주면 낯선 곳에서의 생활이 더 즐거울 듯하다고도 적었다. 그러나 그녀가 정말 하고 싶었던 말은 서둘러 돌아와달라는 간청이었다. 돌아와서 끊어진 세레나데를 다시 이어 불러달라는 애처로운 기도였다.

"나는 아무것도 할 수가 없어서 또 편지를 씁니다. 당신이 여기 있다고 생각하고 싶어서 아무것도 입지 않은 채 잠이 들지만, 눈을 뜨면 모든 것은 변해버립니다. 더이상 나를 배신하지 말아 줘요. …… 만약 당신이 친절하게도 약속을 지켜준다면, 우리 는 이곳에서 낙원과도 같은 생활을 하게 될 거예요."

심장이 또 열정으로 뛰게 될까봐 두려워하면서도 그러기를 바라는 사람은 그녀였다. 만남의 첫 감동을 기억하는 사람도 그녀였다. 세상의 대리석을 다 버리더라도 곁에 두고 싶다는 마음뿐이었으니 로댕과 함께한 기억들은 아무리 멀리 떠나도 지울 수 없었다. 자신의 이름을 부르던 그 목소리, 긴장을 풀지 못하는 거친 손, 작품 앞에서는 독기가 서리는 표정의 세세한 부분까지 생각이 났다. 심지어 기억들은 함께 걸어다니는 그림자처럼 붙어서 말을 걸고, 그런 날이면 새벽까지 끔찍한 시간을 견뎌야 했다. 다시는 겪고 싶지 않은 그리움은 고통 그 자체였다.

한 사람의 살 내음이 얼마나 절실한지, 잃어버린 존재를 위해 함께 기도할 사람이 얼마나 필요한지, 그런 순간의 신뢰는 또 얼마나 서로를 깊게 할지, 카미유는 때로는 칼처럼, 때로는 꽃처럼 누차 말했다. 반면에 로댕은 여전히 로즈 뵈레 곁에서 여러 명의 모델 사이를 오가며 카미유에게는 핑계를 만들고 있었다. 이로 인해 점점 더 불안해진 그녀는 질투와 분노와 애정이 뒤섞인 마음을 모두 담아 「클로토」를 빚었다.

카미유는 인간의 탄생과 운명을 관장하는 여신의 모습을 역겨울 정도로 추하게 표현했다. 늙은 여인의 살이 지닌 슬픔을 이보다 더 사실적으로 표현하긴 힘들 것이다. 홀쭉한 젖가슴이 축 늘어진 앙상한 몸과 빛을 저주하는 듯 푹 파인 눈, 엷은 비웃음에 일그러진 입은 오래 바라보기 힘든 형상이었다. 희망도 시선도 진실도 내팽개쳐버린 그런 사람의 모습이었다.

이것은 그녀가 로즈 뵈레에 대한 증오를 희화화해서 그렸던 데생과 닮아 있었다. 그래서였을까. 훗날, 그녀가 자신의 작품을 하나씩 부수어나갈 때, 광기 속에서도 파괴하지 않고 남겨두었던 작품이 바로 「클로토」였다. 이 작품에는 그녀의 강렬한 적개심과 싸늘한 경멸이 그만큼 아프게 담겨 있었던 것이다.

길고 외로운 밤, 살인을 해야만 당신을 만날 수 있다면 기꺼이 살인자가 되겠다고 연애편지를 쓰던 스탕달처럼 카미유도 잔인할 만큼 뜨거운 가슴을 열어보였다. 그렇게 로댕을 기다렸다. 기다리는 동안 오직 로댕만을 생각했다. 몸짓 하나하나, 속삭임 하나하나 모두 기억해냈다. 조금 전까지 같이 있었던 방인 듯 로댕의 냄새를 맡았다. 어느 날 아침이 오면 언제나 똑같은 태양 아래서 함께 눈 뜰 것이라고 상상했다. 바람소리에도 혹시 로댕이 오지 않았나 문을 바라보고 혹시 편지가 오지 않았나 창밖을 바라보며 한 사람만을 기다렸다. 로댕을 위해 만들어놓은 것들에 갇혀 로댕을 사랑했던 시절 속에서 살고 있었다. 입술을 마르게 하는 애타는 마음은 그녀의 피를 점점 더 진하게 만들었다.

누군가의 이 간절함은 다른 누군가에게는 가혹함이 될 수도 있었다. 그리하여 마침내,

로즈 뵈레가 그녀를 향해 총을 겨눴다.

*　*　*

때로는 금세 사그라지는 메마른 눈빛, 한 마디의 말, 스치는 손길만으로도 연인의 마음이 진실인지 거짓인지, 뜨거운지 식었는지 알 수가 있다. 로댕이 카미유에게 숨겼던 것과 로댕이 그녀에게 부인했던 것. 로댕이 신발을 신고 문을 나서는 저녁이 그녀에게 얼마나 지옥인지 로댕은 모르는 척했다. 로댕은 로즈 뵈레를 떠나지 못했다. 그리고 이 파국으로 무엇이 바뀔지 카미유는 깨달았다. 잠시 혼자가 되는 게 아니라 앞으로도 계속 혼자이고 늘 혼자일 것임을 알게 되었다. 사랑은 다 착각이었다.

카미유는 부부라는 말을 생각해보았다. 결혼식을 하지 않았어도 로댕의 곁에서 수십 년을 함께한 사람은 어떤 존재일까. 매일 서로에게 생채기를 내면서도 함께 지내며 꺼져내리는 흐릿한 눈동자로 깊고 많은 주름을 보고 입 냄새가 나도 편안하게 입맞춤을 하는 사람들은 서로에게 어떤 무게일까. 그렇게 되려면 주머니에서 조금씩 뭉쳐지는 먼지처럼 세월이 꼭 필요한 것일까. 한 남자가 한 여자의 눈으로 세상을 보고 한 여자는 그 남자의 가슴으로 세상을 읽는 일일까. 그게 부부일까. 남편과 아내는 비

슷해야 잘 어울릴까, 아니면 완전히 달라야 서로 보완이 될까. 꽃이 피고 지는 일이 한 사람에게는 기적 같은 일인데, 다른 한 사람에게는 티끌보다 못해도 나눌 것이 있는 걸까. 부부 사이에는 군데군데 풀기 어려운 삶의 매듭이 있어도 두 사람은 정말 심장의 한 공간을 나누어 쓰는 걸까.

그녀는 풀 죽은 얼굴로 알지 못하는 단어의 깊이를 생각하고 생각했다. 그 말에서는 몇 년이고 열지 않은 낡은 옷장 같은 냄새가 나는 것도 같았다. 보답 받지 못한 노력과 무시된 헌신의 마음으로도 곁을 지키는 로즈 뵈레의 무뚝뚝한 얼굴을 생각했다. 그녀와 로즈 뵈레는 높고 거친 파도와 깊은 해류의 차이 같은 것이었을까. 참을 수 없는 외로움이 그녀를 압도했다.

'로댕, 당신의 이름에서 멈춰 서 이렇게 말하고 싶어요. 여기가 내 삶의 끝이라고. 우리가 같은 시간을 지났지만 같은 세상을 살진 못했다는 걸 믿을 수 없어요. 날 쓰다듬어주던 손, 항상 무언가 부드러운 것을 말해주던 입, 가만히 기댔던 등의 곡선, 그 모든 것이 어떻게 아무것도 아닌 게 될 수 있는지 나는 모르겠어요. 고작 구름이나 장마보다 조금 더 긴 게 우리의 사랑이었다니…… 약속은 깨지고 삶은 중단되고 당신이 남긴 것이란 고작 한 무더기의 흙뿐이라니…… 우리가 사랑했을 때 내가 너무 어렸다고 변명이라도 하고 싶은 건가요.

누군가는 말하겠지요. 이별, 그건 드문 일은 아니라고. 하지만

한 사람이 두리번거리며 찾아오는 모습을 아무 감정 없이 바라보는 날, 아직도 얼마나 멀리 있는지. 피 한 방울이 졸아들지 않고는 아직 그 이름을 말할 수 없는데…… 당신의 삶은 내 전부가 되었는데 내 눈물은 왜 당신의 슬픔이 되지 않았는지…… 더이상 무슨 할 일이 있어 마음을 참으며 무슨 약속이 남아 있어 내일을 기다리겠습니까. 달이 아무리 충분히 밝은들 무슨 의미가 있으며, 이슬에 젖은 꽃잎이 무슨 소용이며, 파도가 부서지는 일이 내게 어떤 의미가 있겠습니까.

로댕, 끝나는 것을 하지 않고 끝나지 않는 것을 하겠다던 당신의 말에 사랑은 예외였군요. 당신은 소중한 것을 잃었답니다. 이제 당신에게는 당신을 떠나갈 나도 없으니까요.'

단 한 사람을 사랑했지만 부질없는 일이 되어버렸다. 그 사람의 삶 속으로 더이상 내 추억이나 상처, 내 결점들을 가져갈 수 없으므로 끝을 받아들여야 했다. 그녀는 어렵게 마음을 정했다. 그에게 가지 않겠다. 보거나 만지지 않겠다. 로댕을 향한 사랑을 그만 멈추고 사랑하지 않을 것이며 로댕을 사랑했던 그때의 자신과는 다른 사람이 될 것이라고. 뼈를 부서뜨려서라도 혼자가 되어 견디기로 했다. 오해가 지속적이라면, 더 심하게는 날이 갈수록 더욱 짙어진다면, 그때부터는, 한때는 존재를 빛나게 하던 것일지라도 이제는 체념해야 한다고. 정신과 육체가, 마음과 살이 허물어져도 물러나야 한다고. 왜냐하면 두 번 있는 불행은 꼭

세번째도 있는 법이라고 그녀는 생각했다.

지나간 하루하루가, 포옹 하나하나가 그녀의 삶에서 무언가를 앗아간 듯했으므로 로댕의 세상 밖으로, 로댕의 사랑 밖으로 멀리 나가기로 했다. 무엇이 달라지고 어떤 일들이 그녀를 기다릴지 생각하지 않았다. 로댕의 변심보다 빙산 하나의 냉기를 견디는 게 더 낫지 않을까 싶었다. 괴로운 이 결정이 바뀌지 않도록 몇 번이고 스스로 다짐했다.

'나무들은 얼마나 간단하게 놓아버리는지…… 새 잎을 내고 꽃 피우던 설렘과 한 시절의 풍요를 얼마나 거침없이 떨구어버리는지…… 이별도 그런 것이라면 좋겠다. 당신의 삶에서 나뭇잎처럼 쏙 떨어져나가면 그대로 당신을 잊을 수 있었으면 좋겠다. 당신이 원하는 건 나의 영혼이 아니었음을, 왜 이제야 알았을까. 그 밤들, 그 웃음들, 그 손길이 다시는 돌아오지 않겠지. 이제 당신은 나의 위험과 나의 실패가 되었으니까. 돌이킬 수 없는 완전한 결별만이 내가 조각가인 나와 내 작품을 지킬 수 있는 유일하고 현명한 방법이라고 생각하자.

이별은 내 삶을 당신에게서 되찾아오려는 비통한 결심이라고.'

소리 없이 파리의 봄이 가고 여름이 왔다. 시간은 흘러가며 무수한 온갖 삶을 끌고 간다. 그 속에서 마침내 한 사랑이 부서졌다. 이 말은, 이제 다시는 한밤중의 떨림으로 무너질 사람이 없다

는 것이며, 누군가의 시선 속에 녹아드는 일이 없다는 것이다. 카미유와 로댕은 밥을 나누어 먹었고 흙을 함께 만졌고 눈물과 냄새를 섞었는데도 헤어졌다. 15년 동안 두 사람 사이에 있던 세상이 사라지고 없었다. 영원한 건 없다는 사실을 모르지 않았지만 다시 혼자가 되는 일은 눈보라에 삼켜지는 일만큼이나 견디기 힘들었다. 순식간에 마음의 계절은 폭설과 바람이 몰아치는 깊고 매서운 한겨울이 되었다. 굳센 떡갈나무도 무릎 꿇고 싸늘한 하늘에는 별들이 꽁꽁 얼어붙고 시간도 멈춰버렸다. 그러나 로댕이 없는 곳에서는 로댕의 그림자가 있었다. 로댕의 목소리가 아니라 메아리가 있었다. 생각 속에서는 한 발자국도 나가지 않는 한 사람 때문에 가장 용기 있는 사람들도 비겁해지고 마는 때가 온 것이다. 하루하루가 절벽처럼 무너지는 소리를 들으며 기다리지 않게 될 때까지 슬픔이 습관이 될 때까지 앓아야 했다. 그 이름을 부르고 싶은 마음을 참으면 천 개의 바늘이 되어 가슴을 찌르는 듯했다. 그것이 이별이고 결코 다르게 올 수 없는 일이므로 그녀는 익사하는 사람처럼 보일 정도였다.

카미유와의 관계가 파멸을 맞이하였어도 로댕은 쉽게 돌아서지 못했다. 함께 불길을 키웠던 영혼에서 완전히 타인이 되기란 쉬운 일이 아니었다. 그녀와 로댕은 같은 날, 같은 눈빛, 같은 무게의 마음으로 이별한 것이 아니었다. 로댕의 머릿속에서 그녀의 모습은 끊임없이 맴돌았고 가슴에서는 그리움이 사무쳤다. 마지막으로 잡은 손의 감촉, 두 사람의 팔로 다듬었던 대리석 조각의

근육, 눈길이 마주칠 때마다 아무 걱정 없이 나누었던 웃음들. 돌이킬 수 없는 무수한 마지막들이 마지막임을 자각하게 했다.

"그대의 시선은 정말로 나를 소름 끼치게 하고, 아마도 더 큰 번민 속에 나를 다시 던져놓을 것이오. 물리적으로 떨어져 있다 하여 번민이 사라지는 것은 아니라오. 나는 더이상 아무것도 하지 못하고 있소. 나의 과오를 조금이라도 더는 것이 나의 바람이오. 그대의 고통은 나의 불행. 그것을 알아주시오."

로댕은 또다시 마음을 흔들어대는 애처로운 문장들을 가득 채워 편지를 보내고 사람을 보냈다. 신을 빼앗긴 사제처럼 슬픈 마음이라고 전하고 싶었다. 그러나 이제 그녀에게 이 모든 것은 변명이고 소음이고 법석일 뿐이었다. 로댕의 그 맹세들을 들은 게 천 번이고 믿었다가 실망한 건 만 번인 듯했다. 폐허가 만들어진 가슴에는 이전보다 몇 곱절 많은 사랑이 필요했다. 조그만 흉상이나 저녁 초대, 회한의 편지는 눈물방울 하나 만들지 못했다. 그녀는 로댕으로부터 시선을 돌렸다. 그것이 그녀의 유일한 대답이었다.

점점 더 멀어져가는 카미유를 바라보며 로댕은 두 개의 작품을 완성했다. 「회복기의 그녀」와 「작별」이었다. 그녀의 부재에도 불구하고 그녀를 간직하기 위해서는 기억을 남기는 방법밖에 없었다. 그녀의 두 손이 그녀의 입을 막고 침묵으로 모든 것을 말

하는 조각상. 제목과 그 형상만으로도 로댕의 마음과 관계가 느껴지는 의미심장한 두 작품은 로댕의 생전에는 거의 전시되는 일이 없었다. 로댕에게도 그녀와의 이별은 영혼의 상처였고, 그것을 내보이고 싶어하지 않았다.

이런 상황에서도 로댕은 오랫동안 끌어오던 「발자크」를 완성하고 전시했다. 비평가들과 대중은 기존의 기념상과는 다른 이 조각상을 보고 '비대한 괴물'이라는 말을 써가며 모욕적인 비난을 퍼부었다. 아주 적은 사람들, 이 조각상에 대해 처음부터 의논했던 카미유와 스테판 말라르메, 클로드 모네, 그리고 얼마 전 복역을 마치고 석방된 오스카 와일드만이 걸작의 위엄을 알아보고 찬탄했다.

* * *

지금도 어디선가 사랑이 사랑을 채워주지 못해서 끝나고 있다. 그녀와 로댕처럼.

빠르게 왔다가 그보다 더 빠르게 사랑이 사라져버리고 나면 이별은 가장 잔인한 길을 통해 우리의 마음까지 도달한다. 점점 더 깊이, 허파가 터질 지경이 될 때까지 어둠 속을 향해 헤엄쳐 들어가는 긴 날들이 이어진다. 그래서 이별은 사랑만큼 흔한 사건인데도 그것을 겪는 누군가에게는 파멸로 이어지는 강력한 도화선이 될 수 있다. 이별은 한 사람의 시간을 멈추게 할 수도 있

고 이별은 한 사람을 무너뜨릴 수도 있다. 떠나려는 아르튀르 랭보를 향해 폴 베를렌이 권총을 발사하게 한 것은 이별이었다. 에드바르 뭉크가 수년간 반복해서 피 흘리는 모습을 그렸던 것도 모두 이별 때문이었다. 각자 자신의 방식으로 아름답고 불편하고 적당히 아픈 의미로 해독될 때까지 이별은 밤낮으로 우리를 쿡쿡 찌른다.

홀로 선 여자 그리고
예술가

19세기가 될 때까지 여성은 미술 교육의 기초가 되었던 누드모
델 연구와 해부학 수업도 받을 수 없었다. 여성은 교육받을 기
회와 더 넓은 분야의 공적 활동에도 제약을 받았다. 1770년대
에 그려진 영국 왕립아카데미 회원들을 그린 그룹 초상화를 보
면 당시를 지배한 생각이 무엇이었는지 알 수 있다. 그 그림에는
회원이었던 여성 화가 두 명의 모습을 금방 찾을 수가 없다. 화면
가운데 자연스럽게 모여 있는 남성 화가들과 달리 벽에 걸린 액
자 속에 얼굴만 그려져 있기 때문이다. 즉 그들은 여성에게 작품
을 생산하는 예술가의 위치를 주지 않았던 것이다. 이런 생각은
영국 사회만의 특징이 아니라 유럽 문화의 긴 시대를 흘러온 관
행이었다.

파리로 옮겨온 카미유 클로델이 영향력 있는 미술학교 에콜 데 보자르가 아니라 개인 아틀리에에서 수업을 받아야 했던 이유도 여기에 뿌리가 있었다. 1897년까지 프랑스의 보자르학교는 여성의 입학을 허락하지 않았다. 그녀는 처음 자신에게 조각을 가르쳤던 스승 알프레드 부셰가 추천한 콜라로시 아틀리에에서 수업을 받았다. 이곳은 수많은 인상주의 화가들을 길러내서 이름을 얻었으며 학교를 세운 콜라로시가 조각가였던 만큼 그녀에게 알맞은 곳이었다. 게다가 수업료로 남학생의 두 배를 내야 하는 곳과는 다르게 여학생도 같은 수업료를 내고 공평하게 대우받았다. 그녀는 포즈를 취하고 있는 모델을 직접 보며 그림을 그리게 된 것만으로도 만족스러웠다.

그러나 단순히 미술 수업을 받는 것과 한 사람의 예술가로 성장하는 것은 다른 문제였다. 이 세기, 이 도시에서 살아내려는 예술가, 특히 여성 예술가라면 견뎌야 할 많은 것들이 있었다. 남자들의 영역으로 인식되는 조각계에서 여자의 몸으로 살아남을 수 있을지, 또 파리의 조각계에 그녀의 이름을 남길 수 있을지 의문이었다. 그런 현실에서 그녀도 자신을 향해 쏟아지는 말들을 알았다.

조각이란 혼자 하기 힘든 작업인데, 어떻게 여자가…… 아무리 재능이 있더라도 여자로서 해내기에는 너무 벅찬 일이야…… 조각계에 데뷔하기 위해서는 살롱전에도 출품하고 전시회도 열어야 하는데 돈은 어떻게 구할 거니…… 결혼은……

결혼, 아이와 남편, 여자. 그녀는 처음으로 그 말이 가진 시선을 이해했다. 그리고 여성 조각가. 이 모든 역할들은 서로를 도울 수 없는지 궁금했다. 자신에게 허용된 것과 자신이 하고 싶은 일 사이가 얼마나 먼지 새삼 알 것 같았다. 가능성에 한계를 긋는 시대의 관습에도 불구하고, 온 세상이 다 막아서더라도, 인생이 전혀 우호적이지 않을 때조차도 포기할 수 없는 것. 그녀에게 그것은 조각이라는 사실만은 바꿀 수 없었다.

* * *

카미유는 열아홉의 나이로 파리에 왔던 1883년부터 쉬지 않고 전시를 했다. 1885년, 1886년, 1887년, 1888년, 그리고 1889년 〈프랑스 예술인 살롱〉에 출품했고, 그후 〈국립미술협회 살롱〉에도 열심히 작품을 출품했다. 로댕과 함께하는 적지 않은 작업에도 불구하고 그녀는 부지런히 자신의 작품을 만들었다.

그녀는 로댕을 존경했지만 열광에 찬 제자의 마음만으로 바라보지 않았다. 세상에 조각가가 단 한 명뿐이어야 한다면 바로 로댕이 되어야 한다고 생각했지만 로댕과 같다는 말은 듣기 싫었다. 로댕의 이름에 덮여버리는 운 나쁜 사람은 되고 싶지 않았다. 조각기술을 배우던 시절, 처음의 몇몇 작품은 로댕의 영향을 벗어나지 못했지만 그녀는 즉시 로댕과 자신을 구별하는 것들을 찾아냈다. 자신이 가진 부드러움을 더하고 형체를 더욱 유연하

고 매끄럽게 다듬어 윤을 냈다. 무엇보다 그녀의 작품에는 분출하는 에너지가 있었다. 폴 클로델이 그녀를 향해, "금지된 꿈으로 가득찬 내면을 최초로 표현한 조각가"라고 한 말대로 그녀가 만든 작품에는 그녀만의 자유롭고 거친 감정이 담겨 있었다. 그녀는 영혼과 육체의 최고 비밀을 아는 사람처럼 조각에 숨결을 불어넣었다. 망치의 두들김 하나하나가 그녀의 소명이었다. 그녀가 그토록 바라던 것, 자기 자신이 되고자 했던 꿈으로 가까이 다가가고 있었다.

"이런 작품은 미켈란젤로 이후 처음이다!"
"정말 놀라운 걸작이다. 어떤 현대 작품도 이만한 것은 없다. 저 작품은 설명할 수도, 예측할 수도 없는 천재적인 의지의 표현이다."
"로댕의 제자, 카미유 클로델, 스승만큼이나 뛰어난……"
"만일 카미유 클로델이 언젠가 세기의 가장 위대한 조각가들 틈에 끼게 되지 않는다면 나는 매우 놀랄 것이다."

예술가의 무게를 조금씩 더해주는 비평과 신문기사들이 그녀를 살아 있게 했다. 그렇다고 그녀가 조각과 예술계에 발을 담그고 자신의 명성을 위해 가면을 쓰고 노력하는 일은 없었다. 어느 사회든 성공하려면 반드시 필요한 가식들이 있지만 자신을 알아달라고 구걸과 야단을 떠는 일은 그녀가 결코 할 수 없는

일이었다.

그녀는 당시 소수에 불과했던 여성 예술가들 중 누구와도 교류하지 않았다. 비평가들이 그녀와 비교 대상으로 삼았던 베르트 모리조의 존재도 모르는 상태였다. 파리에 사는 예술가라면 떠올리게 마련인 파티와 모임은 그녀에게 먼 말이었다. 화장한 살갗과 잔이 부딪치는 소리, 떠들썩하고 공허한 이야기들을 견디고 싶어하지 않았다. 화려할수록 천박해 보이는 파티를 위한 옷한 벌도 제대로 없었다. 그녀는 로댕의 작업실과 로댕의 사랑, 그 속에서 자신의 돌을 깎는 것 외에는 아무것도 바라지 않았다.

영혼이 자유롭게 숨 쉬어도 어떤 해악을 일으키지 않는다면 두려워할 것이 아무것도 없다고 믿었다. 그녀는 이미 알았는지 모른다. 자신을 다 소진해서 예술가가 된다는 것이 무엇을 의미하는지, 그리고 진정한 예술을 하는 일과 진정한 인생을 사는 일이 하나이고 같은 것이라는 걸. 그녀의 작품이 그녀 삶의 이야기가 된 것은 당연한 것이었다.

점토를 제외하고 카미유가 부드럽게 대한 것은 거의 없는 듯하지만, 자신의 작품을 향한 비평에 대해서만은 더욱 날카로운 태도를 취했다. 솔직하고 오만한 성격은 자신의 생각을 양보하는 법이 없었다. 그 뜨거운 피 때문에 그녀는 사교적이지 못했고 종종 여러 문제를 만들기도 했다. 그녀는 『메르퀴르 드 프랑스』에 실린 친구의 기사가 자신에게 적합하지 않다는 이유로 그와 절연했다. 이 소식을 들은 로댕은 그녀에게 안타까움과 염려를 담

은 편지를 썼다. 아직 그들의 사랑이 남아 있던 때였다.

"친구들을 잃지 마오. 만약 그들을 무시하면 당신은 어떤 지지도
받지 못할 것이오. …… 내 말을 들어요. 선의를 가진 이들을 멀
어지게 하는 그대의 까다로운 성품을 누그러뜨려야 하오. ……
온화함과 인내를 갖도록 해요."

조각에 대해서만큼은 맨 처음 마음먹었던 대로 육체와 영혼
을 다 바치는 그녀에게 로댕의 손길이 느껴진다거나 대가의 데생
을 품고 있다는 평가는 견딜 수 없는 것이었다. 그녀는 항상 이런
말들에 더 크게 분노했다. 이 말들이야말로 무덤 속에서도 가슴
을 욱신거리게 할 거라고 생각했다. 자신의 작품은 전적으로 자
기 자신에게서 이끌어냈다는 걸 누구보다 잘 아는 로댕이 그 중
상모략을 바로잡는 말을 한마디도 하지 않는 것에 화가 났다. 오
히려 자신에게 부드러움을 배우라고 하다니. 신문사와 잡지사에
기사를 정정해달라는 편지를 보냈다. 세상의 인정을 받는 일에
그녀는 홀로 당당히 싸웠다.

"저에 대해서는 누구도 거의 신경을 쓰지 않습니다. 병이며 가
난이며 애정결핍이며 저 혼자 모든 것을 참아내는 것이 당연지
사인 듯 보입니다."

짧은 편지 속에 어렵게 마음을 털어놓아도 도와주는 이가 없었다. 불빛 하나 없는 한밤중에 넓고 텅 빈 방에 혼자 있는 느낌이었다.

* * *

살다보면 누구에게나 부당하게 비난받는 어떤 과오가 있게 마련이지만, 여성이라는 이유로 제외되거나 폄하될 때는 더욱 억울할 수밖에 없다. 차이가 차별을 만들었고 여성에 대한 편견과 차별은 역사적·사회적·미학적 억압 속에서 빈번하게 일어나고 있었다. 여자아이들은 어린 나이부터 세상이 다르게 열린다는 것을 알면서 성장했고 카미유도 똑같이 훈육되었다.

카미유는 자신의 고향 빌뇌브의 광장에 프랑스혁명 100주년을 기념하는 조각상을 세우기로 결정했다는 소식을 듣고 흥분했다. 그녀는 그 제작에 참여하길 원한다고 시의회에 연락을 보냈다. 그동안 성취한 일들과 고향이라는 점을 부각시켰으나 돌아온 답변은, 연약해 보이는 여자에게 그와 같은 중요한 기념물을 맡길 수 없다는 거절이었다. 그뿐이 아니었다. 마을의 미술관을 장식하기 위해 석고상을 사기로 했던 곳에서는 「샤쿤탈라」의 소동으로 계획을 취소한다는 편지를 보내왔다. 이유는 크게 다르지 않았다. 젊은 여자가 그토록 대담한 조각을 했기 때문이라고 했다. 순수함 대신 관능을 환기하면 행실이 나쁜 사람이라는 취급

까지 받아야 했다. 제작중이던 작품은 비참한 상태로 창고에 처박히고 말았다. 또 「성숙의 시대」 청동상 주문서가 작성되었다가 취소되었다. 명예와 명성을 얻고 있던 로댕이 그녀와의 이야기가 세상에 공개될까봐 이 작업을 막았다는 소문이 들렸다. 확인할 길은 없었지만 그녀는 두번째 배신을 당한 기분이었다.

모두 여자였기 때문이었다. 그것도 젊은 여자 혹은 연약한 여자. 한 사람을 사랑했던 여자. 젊고 연약한 여자가 자신을 있는 그대로 드러내 보이면 세상은 불편해했다. 그 존재가 아무리 뛰어난 예술가라 하더라도 먼저 여자라면 미리 만들어진 도식 위에만 세워놓고 싶어했다. 세상이 정한 기준을 넘어선 자유를 원할 때는 앞으로 나아가려는 정당한 희망에 가차 없이 좌절을 안겨주었다. 이런 상황은 예술의 영역에만 국한된 것이 아니었고 프랑스만의 상황도 아니었다. 바다 건너 미국에서도 여성에게는 정부의 전문 기술직을 내주지 않았다. 여성이라면 전 세계 어디에서도 고등수학과 천문학을 정식으로 교육받을 수 없는 시절이었다.

카미유가 여성이라는 사실이 그녀의 아킬레스건이었다. 그녀 앞에는 19세기라는 높은 벽이 서 있었던 것이다. 19세기 여성에게는 참고 억눌러야 할 것이 많았다. 사회가 정의한 여성다움은 가정과 희생의 다른 이름이었다. 여성스럽지 못한 감정들은 억누르는 게 미덕이라고 가르쳤다. 그런 시대에 이런 여성스러움과 제도의 관습을 거부하고 예사롭지 않은 내면의 힘에 자신을 맡기고자 하는 것은 위험을 부르는 지름길이었다. 여성들의 자유란

언제나 논란을 부르는 말이었고, 상대적인 것이었다. 카미유는 그 속에서 자신의 길을 가기로 결정한 것이었다. 하지만 진창을 밟은 발은 전처럼 가볍지 않고, 한번 짓밟힌 희망은 예전처럼 빨리 일어서지 못했다.

'나는 앞으로도 삼십 년 혹은 사십 년 쯤, 조각을 계속할 것이다. 저 잘난 척하는 사람들보다 열심히 할 것이고, 저 사람들보다 더 많이 만들어낼 것이다. 더 아름다운 작품들이 내 이름을 달고 세상에 나가겠지만 나를 제대로 인정해줄 사람은 적을지도 모른다. 내게는 떨어지지 않는 두 개의 꼬리표가 있으니…….'

로댕의 뮤즈, 최고의 제자라는 꼬리표와 외교관으로서 시인으로서 이름을 드높여가고 있던 폴 클로델의 누나라는 딱지는 이중으로 단단하게 닫힌 문처럼 느껴졌다. 무엇보다 로댕에게 배운 최고의 제자라는 말에서 벗어나고 싶었다. 자신의 독창성과 천재성을 로댕이라는 이름 아래에서만 이해하려는 사람들의 눈을 씻어주고 싶었다. 여자라는, 제자라는 부당한 차별 없이 당대 남성 예술가들과 동등하게 평가받기를 원했다. 이름난 남자 스승을 두었다는 게 남자 예술가보다는 여자 예술가에게 왜 더 큰 제한이 따르는지 억울할 뿐이었다.

"이것들은 로댕의 영향을 받지 않은 것들이다."

"이것은 로댕의 것과는 전혀 다르다."

이는 카미유가 자주 했던 말 중 하나다. 로댕의 표현 방식과 결별을 고하는 대표적인 작품 「수다쟁이들」을 만들고 난 뒤 그녀는 폴 클로델에게 작품에 대한 만족감을 편지로 써 보냈다. 보잘것없는 육체들이 모여앉아 시시한 이야기를 비밀인 듯 나누는 이 조각은 비평가들로부터 "가장 독창적이고 가장 낯선 것"이라는 평을 들었다. 여러 점의 석고 습작과 대리석 제작을 거친 뒤, 매우 다루기 힘든 재료인 오닉스로 제작된 완성작은 그녀만이 할 수 있는 것이었다. 로댕이 모델을 놓고 작업했던 것과 달리 그녀는 모델 없이 작업했음에도 불구하고 실제 장면인 듯 생생한 느낌을 살려냈다. 그녀는 딱딱한 나무의자에 앉아 돌을 깎아내는 자신의 손이 진정으로 신뢰받기를 바랐다. 자기 자신을 최대한 완성하고 싶었다. 조각가 카미유 클로델, 그뿐이었다.

여러 가지 저항들에 부딪치고 완전히 어느 한 편에 속하지 않았다고 해서 그녀가 사회에서 배척당한 무명의 예술가였다는 말은 아니다. '천재성'이라는 수식어가 늘 그녀를 장식했고 수많은 기사가 그녀의 작품에 찬사를 보냈다. 대규모 전시회에 참가했고 여러 작품을 판매하는 행운을 누리기도 했다. 사실 그녀를 질투하는 예술가가 더 많았을 상황이었다. 하지만 스승인 로댕을 말하지 않고 그녀가 바라는 자신만의 예술세계를 인정받는 일은 아주 드물었다. 자신과 자신의 작품을 짓누르는 로댕의 이름으로

부터 벗어나는 것이 그녀가 진정으로 바라는 바였지만 그런 일은 멀어 보였다. 로댕의 그늘에서 빠져나오는 것은 바람을 피하려고 달리는 것과 같은 일이었다. 이것이 그녀를 거칠게 한 하나의 이유가 되었다.

* * *

오래전부터 프랑스의 왕과 귀족들은 예술의 후원자였고 그들의 관심은 차차 문화기관의 탄생으로 힘을 보탰다. 그래서 프랑스에서는 국가 주도로 이뤄지는 예술 작업이 많았다. 1669년에 벌써 파리국립오페라가 설립되었고, 1795년에는 파리음악원이 문을 열어 국가가 운영을 맡았다. 혁명 이후에는 정부가 그 전통을 계속 이어갔다. 그러므로 제도권의 취향을 맞추지 못하는 예술가들에게 작업 기회가 적은 것은 당연한 일이었다. 그때나 지금이나 예술가들의 가난은 흔한 일이었지만 조각은 의뢰받은 작업 없이는 더욱 버티기 힘든 분야였다. 왜냐하면 조각은 돈이 많이 드는 작업이기 때문이었다. 점토와 석고, 대리석 재료들, 작업 중인 작품들의 여러 모형과 실물보다 큰 조각상까지 두려면 정말 큰 공간이 필요했다. 거기에 모델들과 제작을 도와줄 여러 명의 조수도 빠질 수 없었다. 그 모든 것이 다 돈이었다.

로댕과 헤어진 뒤, 카미유는 형편이 몹시 어려워졌다. 로댕과 함께 지내던 집에서 나와 홀로 거처를 구하고 세상으로 난 문을

하나씩 닫기 시작했다. 혼자를 선택했으므로 자기가 속할 곳을 다시 찾기 위해 애써야 했다. 제일 먼저 로댕과 묶였던 끈을 잘랐다. 로댕의 그늘을 지우고 그녀는 예술가의 모습만을 가지기로 했다. 조각은 그녀 자신을 스스로에게 보여주었고 그다음에는 그녀를 세상에 드러내 보여준 것이었다. 그러니 깎자. 돌을 깎는 시간만이 사는 시간이니까. 삶이 끊임없이 안겨주는 싸움에 눈을 닫고 귀를 닫고 오로지 돌만 만지기로 했다. 먹는 것을 줄이고 외출도 하지 않고 제대로 된 가구 하나도 두지 않은 곳에서 그녀는 웅크린 여인으로 지냈다. 영혼에 지은 최초의 집이 무너지는 아픔을 돌에 새기며 가난을 새로운 적수로 받아들여야 했다. 뮤즈, 젊음, 아름다움. 이런 말들은 이제 더이상 그녀의 것이 아니었다. 그 모든 것은 가난 앞에서 이토록 적막하고 무력한 것들이었다.

그녀보다 30여 년 앞서 살았던 미국의 여성 조각가 해리엇 호스머는 경제적으로 독립하게 되니 무시무시할 정도로 여자다운 기분이 든다고 진지하게 말했다. 예술가는 진가를 알아주고 찬사를 받는 것 이상으로 작품의 정당한 대가를 받아야 한다고도 목소리를 높였다. 명예보다 더 반짝이는 돈이 있어야 한다고. 왜냐하면 명예는 기계를 반짝이게 할 뿐 기계를 돌리지는 못하기 때문이라고.

버지니아 울프도 다른 무엇이 아니라 자기 자신이 되는 것이 가장 중요한 일이라고 했다. 그러기 위해서는 자신을 위한 방과

연간 500파운드의 돈이 필요하다고 『자기만의 방』에서 힘주어 말했다. 또 "지적 자유는 물질적인 것에 달려 있지요. 시는 지적 자유에 달려 있습니다"라는 울프의 통찰은 카미유에게도 꼭 들어맞는 말이었다.

자신만의 세계를 가지고 필요할 때마다 혼자 있을 수 있다는 것, 그것을 유지할 물질적 자립이 가능하다는 것은 단순히 즐거움의 차원이 아니다. 돈은 돈 그 자체만을 뜻하지 않는다. 돈을 가지고 있다는 것은 세상과 다른 사람들의 영향을 덜 받을 수 있다는 뜻이기도 했다. 그런 의미에서 카미유는 로댕과 가난이 씌워놓은 검은 베일을 걷어내고 싶었다. 이것이 사랑을 했던 얼마간의 고통의 끝이길 바랐다. 그녀는 오로지 새로운 피로 만들어질 새로운 조각들을 꿈꿨던 것이다.

<p style="text-align:center">* * *</p>

예술가로 산다는 것은 자신을 제한하는 힘에 맞붙어 싸우는 일인지도 모른다. 진실을 추구하기 위해 진지하게, 밀도 있게, 움츠리지 않고 상처를 감당하는 사람이다. 남들은 두려워서 들어가길 머뭇거리는 내면에 길을 만들고 어두운 풍경을 보여주는 사람. 자신의 가장 깊은 감정을 공유하고 창조물을 알아주는 사람이 없을 때조차도 고집스럽게 자신의 길을 걸어갈 수 있는 사람이다. 그래서 외로운 개척자의 모습을 갖게 되는 것이다. 그녀

가 기꺼이 한 사람의 예술가가 되었다면 그것은 삶의 편에 서서 고통의 또다른 통로를 우리에게 보여주었다는 의미이기도 하다.

파괴의 나날

"당신은 내게 예술적으로보다 윤리적으로 훨씬 더 파괴적인 존
재였던 거야."•

* * *

어떤 식으로든 우리는 운명을 완성하며 나아간다. 카미유는
그녀의 방식대로 무너져갔다. 한때 자신의 열정으로 황홀경을
만들었던 여자, 한밤중에 파리를 가로질러 연인에게 달려갔던 여
자, 콧노래를 부르며 진흙을 다지거나, 눈으로 키스를 보내거나,

• 오스카 와일드, 『심연으로부터』에서

돌 깎는 소리가 음악보다 좋다던 여자를 까맣게 잊고 표류하고 있었다. 이제 그녀는 자기 자신만을 다루는 사람이었고 가난한 사람이었고 이별을 완수한 사람이었다.

일상이 무너지고 당연하게 여기던 것들이 제자리를 벗어난 지난 몇 달간 그녀는 지독한 두려움에 휩싸였고 결국 두려움은 증오로 깊어졌다. 세상을 향한 환멸, 로댕에 대한 무자비한 원망으로 마음은 점점 무거워져갔다. 갑작스럽게 울었고 무기력함에 몸서리쳤다. 끔찍한 우울과 육체적 탈진이 반복되는 날들이었다. 영원히 원하는 만큼 성공하지 못할 거라는 예감이 암세포처럼 온몸에 퍼지는 걸 느꼈다. 그리고 이 모든 것들을 격렬하게 표현하는 일이 잦았다. 그 어느 때보다 더없이 초조하고 조급하고 어떤 의미에서는 필사적이기까지 했다.

장미가 되길 바랐는데 가시가 된 기분이랄까. 사람들은 어떻게 세상과 타인의 공허를 견디면서 동시에 스스로를 사랑하는 걸까. 마땅히 위로받아야 할 가슴이 갈 곳을 몰라 헤매도록 방치된 채 자포자기에 빠진 듯했다. 아무것도 하지 않는 밤과 더이상 바랄 수 없는 끔찍한 사랑 때문에 이 무렵 그녀의 피는 싸구려 포도주였다. 로댕에 대한 분노는 적포도주 병을 열게 했고 붉은 알코올은 로댕을 더 미워하도록 열기를 더해주었다. 그러면 더 많은 적포도주가 필요했고 더 많은 증오, 또 적포도주, 그리고 로댕과 다시 적포도주의 반복이었다.

'술 취한 밤과 우울한 낮뿐이다. 나는 벌써 주름살이 깊어지고 가난하고 기력은 소진되었다. 아틀리에에는 사람들이 구입하려 들지 않는 흥미로운 작품들이 가득 남아 있는데 나는 또 새로운 작품에 들어가야 한다는 상황이 개탄스럽다. 이 얼굴을 가지고, 이 몸을 가지고, 이 운명을 가지고, 힘들고 비참한 작업을 또다시 시작할 용기가 생겨나줄지 모르겠다. 나는 사람들에게 재난이자 전염병인 것 같다.

저 독이라도 먹고 싶다. 뭐든. 이 절망을 멈출 수 있다면 뭐든. 원래 나로 되돌려줄 어떤 끈도 없는 걸까. 나는 은총을 요구해선 안 되는 존재일까. 언제나 견뎌낸 고통보다 더한 것이 기다리고 있는데 곁에 있어 줄 사람이 없다. 처음부터 자애로운 엄마를 만난 사람들이 부럽다. 그러면 모든 것이 간단할 테니까……

내 안에는 언제나 나를 괴롭히는 빈자리가 있나보다.'

내면에서는 사랑이 표면에서는 분노가 그녀의 정신을 깨뜨리려 했다. 일어났던 일과 일어나길 바랐던 일이 섞이고, 현재의 슬픔에 다가올 슬픔이 더해지고, 들었던 말과 하고 싶은 말을 바꾸었으며, 보이는 것을 두고 보이지 않는 것을 찾았다. 기억이 되어야 할 것이 모두 상처가 된 듯했다. 해가 뜰 때부터 질 때까지, 종종 한밤중에도 그녀는 환각에 빠지고 큰소리로 욕을 하고 오물을 담아 편지를 보내고 끔찍한 외로움으로 서성거리다가, 간신히 암전되었다.

머리부터 발끝까지 떨게 하는 증오와 절망감, 애정을 향한 욕구가 불러온 위기에 그녀의 정신이 무너지고 있었다. 그리고 그 모든 원망의 화살은 한 사람에게로만 향했다. 끊임없이 손아귀에서 빠져나가기만 하고 결국은 배반하고야 만 사람, 로댕.

'로댕, 내 마음이 쪼개지고 내 머리가 갈라져요. 아픈 내 심장이 당신 가슴에 박히면, 당신은 어떤 비명을 지를까요.'

어째서 그토록 마음이 끌리던 사람을 이렇게 잔인하게 증오할 수 있는지. 이즈음 그녀에게는 사람들의 가장 친절한 말까지도 엄청난 상처가 되었다. 분노의 나락이었다. 비뚤어진 조언조차 해 줄 사람이 없는 고독의 지옥이었다. 어떻게 해야 미움은 녹이고 오직 사랑만을 표현할 수 있는지 그녀는 생각할 수 없었다. 발작과 폭발의 순간에 느낀 의기양양함은 곧장 더 깊은 우울로 바뀌고 몇 곱절의 괴로움이 밀려왔다. 로댕뿐 아니라 이 세상과 자신에 대한 압도적인 실망감이 그녀를 할퀴었다. 분노와 슬픔으로 핼쑥한 얼굴로 낮과 밤을 구분 없이 보내고 있었다. 삶을 위해 무엇을 선택할 수 있고 무엇을 선택할 수 없는지 생각하지 않았다. 그녀는 자신의 생각을 과격하게 표현할 줄만 알았지 우아하게 다듬어 내보일 줄은 몰랐다. 그녀 본성에 깃든 격렬함은 그녀가 사랑하는 방식일 뿐 아니라 싸우는 방식이기도 했던 것이다.

사랑을 할 때 우리는 지금보다 더 나아지고 고귀해지는 기분

을 느낀다. 아름답게 상상된 모든 것들이 사랑을 키우고 아주 멀리 떨어진 마음도 읽을 수 있는 눈을 가진다. 하지만 우리를 황홀로 이끌었던 사랑의 열정이 거절되면, 갈 곳을 잃은 그 뜨거움은 이제 스스로를 다치게 한다. 사랑이 변해 생긴 증오는 심장을 은밀하게 갉아먹으며 사랑보다 더 크게 몸을 살찌우고, 빠르고 격렬하게 아름다운 것들을 마비시킨다. 분노와 좌절로 변한 불길은 열정일 때보다 더 잡기 어렵고 더 세차게 정신과 몸을 태워버리는 것이다. 사랑이 있어야 할 곳에 파멸만 있게 되는 풍경이다. 그녀가 사랑으로 키울 수 있었던 모든 것들이 그녀의 증오로 커져갈 때, 그것을 막아줄 것은 아무것도 없었다.

우리는 사랑받지 못할까봐 두려워한다.
그리고 때로 사랑받지 못하는 일이 꼭 일어난다.

* * *

예술은 한 사람의 영혼과 능력을 전부 보여줄 수 있는 것이기도 하지만, 한 사람의 기운을 바닥내는 엄청난 일이기도 했다. 자신의 예술에 대한 자부심과 예술로 위대함을 이루고 싶은 야심, 그리고 목마름 때문에 카미유는 고통스러웠다. 전복적이며 때로는 화산 같은 그녀의 성향은 이 고통에 부채질을 했다. 자신의 미움에 심각하게 몰두할수록 불안은 더 커지고 갑작스러운 돌발

행동으로 이어지기도 했다. 돌을 연마하던 손으로 벽지를 갈가리 찢었다. 하나밖에 없는 고장 난 안락의자에 앉아 끊임없이 주절댔다. 로댕과 드뷔시의 마음을 사로잡았던 총명한 눈빛은 어느새 흐려졌고, 눈부시게 드러났던 몸은 뚱뚱하고 더러운 채로 널브러져 있었다. 그녀는 다른 사람들의 눈에는 보이지 않는 것의 목격자가 되어 자신만의 망상에 빠져들곤 했다.

어느 때부터인가, 카미유는 주변 사람들이 자신의 영감을 훔치고 표절하려 한다고 믿기 시작했다. 대부분의 조각가들을 향해 경멸을 나타냈고 특히 로댕의 무리는 작품까지 빼앗으려 시도한다고 생각했다. 실제로 로댕의 친구였던 스웨덴 출신의 여성 조각가가 카미유의 작품 「수다쟁이들」을 표절하여 「수다스런 여자들」로 발표한 일도 있었다. 카미유는 이런 사건들로 인해 사람들은 모두 자신의 파멸을 바라는 음모자들이라고 말하곤 했다. 불신과 의심의 눈길로 자신을 방어하며 한 발씩 세상으로부터 물러나고 있었다. 자신이, 자신의 사랑이, 자신의 예술작품이 희생양이 되었다는 생각에 저항하고자 그녀는 점점 더 난폭해져갔다. 그녀처럼 모든 힘을 다해 사랑하는 사람에게 연인의 지켜지지 않은 약속과 거절은 파괴와도 같았다.

온전했다고 생각했던 사랑이 실은 한쪽만의 믿음이었다는 것을 깨닫는 순간만큼 우리를 상처 입히는 일은 많지 않다. 보통 사람들보다 훨씬 강렬하게 세상을 경험하는 사람이라면 바로 똑같은 정도의 강렬함으로 상처받고 찢어질 가능성이 높다. 바로

그녀가 그랬고, 그녀가 로댕의 배반을 얼마나 받아들이기 힘들어했는지는 금방 알 수 있었다.

마침내 카미유는 작품을 부수기 시작했다. 떠오르는 모든 생각은 질문이 되었지만, 답은 어디에도 없었다. 그때마다 감정과 격정과 분노가 터져나왔다. 그것을 표현할 길은 파괴하는 것 말고 다른 방법은 없어 보였다. 1901년부터 실패작이라고 느껴지거나 가격이 불충분하게 매겨진 작품들을 망가뜨렸다. 오랜 시간과 노력을 들인 작품들을 망치로 쳐서 산산조각을 냈다. 작업실은 형체를 알 수 없는 파편들로 가득했고 석고상들은 가루가 되어 하얗게 바닥을 덮었다. 선금을 받고 제작한 흉상마저도 그녀의 손에서 살아남지 못했다. 화가 나거나 슬픈 일이 있을 때는 더욱 심했다. 사촌의 사망 소식을 들었을 때 그녀는 밀랍으로 만든 초벌 석고상들을 모두 불 속에 던져버렸다. 그 죽음은 1만 프랑이라는 비싼 대가를 치르게 했다고 그녀는 말했다.

가장 어두운 두려움과 오래 묶여 있던 외로움이 맥락 없이 끌려나와 그녀를 사로잡았다. 예술가로서, 연인으로서 자신의 죽음을 바라는 로댕 때문에 그녀는 자신이 평생 동안 복수에 시달리게 될 거라고 믿기 시작했다. 로댕의 무리가 여러 가지 방법으로 자신의 작품을 훔쳐갔다고도 불평했다. 그래서 스스로를 벌레가 갉아먹는 양배추 같다고 했다. 자신에게서 새잎이 자라나면 곧 그들이 먹어치우러 올 거라는 허황된 생각을 했다. 언제나 새로운 작품을 구상하고 작품을 만들기 위해 모든 이들에게 돈을 구

걸하면서도 작품이 완성되면 곧바로 파손하는 이유가 이것이었을까. 그들이 먹어치우러 오기 전에 새로 나온 연하고 예쁜 잎을 내 손으로 잘라버려야겠다고……. 그녀는 로댕이 자신을 바탕으로 삼아서는 그 위에 아무것도 세울 수 없기를 바란다고 했다.

정확히 알 수는 없으나 카미유의 파괴행위는 죽음충동을 누르는 한 방편은 아니었을까 궁금해진다. 아니면 과장되게 해석해서 더 색다른 방식으로 상처 입히기를 바랐거나 살인의 느낌을 담고 있지는 않았을까. 자신의 일부를 파괴하는 동안 이성이 이해하기 어려운 쾌락은 없었을까. 그녀가 남긴 글이나 증언이 없으므로 그녀의 깊은 진심을 알 길은 없다. 직접 만들었지만 파괴한 작품의 조각들에는 그녀가 말로 하지 못한 모든 것이 담겨 있을 거라고 추측할 뿐이다. 그러나 부서진 작품들을 가득 싣고 센 강변으로 수레를 밀고 가는 그녀를 상상하는 것은 어렵지 않다. 마치 죽은 채로 태어난 아이를 묻으러 가는 엄마처럼. 그녀는 자신의 분신들을 직접 묻었다.

* * *

날이 갈수록 카미유의 피해망상은 심화되어 여동생 루이즈까지 몹시 미워했고 사람들이 자신을 독살하려 한다고 생각해서 한정된 몇 가지 잎차만 마시기도 했다. 그녀는 자신이 느끼는 고통의 책임이 로댕과 가족들에게 있다고 여겼다. 아무도 자기를

염탐하지 못하도록 창문은 늘 닫아두었고 그것으로도 모자라 커다란 덧창으로 빛마저 막아버렸다. 로댕과 세상으로부터 공격을 받는 희생자. 타인에 대한 경멸과 그녀를 사로잡은 이 망상은 조금도 줄어들지 않았다. 그녀의 머리는 매번 고통이 시작됐던 시점으로 돌아가서 일어나지 않은 일의 증거까지 찾으려 들었다.

폴 클로델은 편지를 가득 채운 카미유의 혐오가 걱정스러웠다. 드물지만 그녀를 방문했던 사람들의 이야기도 같았다. 그녀의 시선 속에는 너무나 지쳐 있고 너무나 절망적인 무언가가 담겨 있다고. 그녀는 몹시 우울해하다가도 미친 듯이 즐거워하는 상태를 오갔다고. 광기 어린 붓질을 하는 사람마냥 예측할 수가 없었다는 말들을 전해주었다. 폴 클로델은 그녀를 방문했다. 아무런 욕구도 없고, 생각은 매순간 끊어지고 바뀌고, 극도의 산만함으로 무엇에도 집중을 하지 못하는 그녀를 보았다. 불안은 끊임없이 그녀의 내면을 향해 파고들어 무겁게 속삭였다. 그리고 그날 밤 쓸쓸한 마음으로 일기에 썼다.

"파리에서, 광기에 사로잡힌 카미유를……"

1909년에 폴 클로델은 '광기'라는 말로 그녀를 표현했다. 광기가 호흡처럼 함께하며 그녀를 덮쳤고 그녀를 내부에서 찢어놓았다. 이 광기는 그녀의 영혼을 찌른 상처가 쌓이고 쌓였다가 결국 터져버린 것이었을까. 예술을 향한 자긍심과 피해망상이 그녀에

게는 왜 한 쌍이고 그 무게가 똑같은지 알 길은 없었다. 집착과 광기 사이의 거리는 이미 좁혀졌다. 내적으로도 외적으로도 그녀는 해체 상태였다. 그녀가 선을 넘었고 되돌리기 힘들어졌다.

"11월 27일 오늘 새벽 네시. 카미유가 집을 도망쳐 나갔다. 아무도 그녀가 어디 있는지 모른다."

1911년, 폴 클로델은 또 다시 그녀에 대한 일기를 썼다. 피할 수 없는 운명이 다가오고 있음을 예감하고 있었다. 어떤 사람들은 자기 안의 엄청난 불길에 부대낀 나머지 영혼이 질식 상태에 이르고 만다고 생각했다. 외로움, 분노, 배신과 불확실성의 감정들이 삶의 모든 방식에 영향을 미쳤다. 그녀의 슬픔과 착란은 점점 더 짙어져갔다.

*　　*　　*

가난도 그녀를 피폐하게 했다. 조각은 다른 예술보다 더 많은 돈이 필요한데도 엄마의 반대 속에서는 큰 도움을 바랄 수 없었다. 어느 연구에 의하면 당시 1년 동안 조각에 드는 비용은 1500~1800프랑 정도였다고 한다. 그러나 여기에는 보조자들과 주조공의 임금, 운송료와 보관비 등이 모두 빠져 있다. 크고 좋은 대리석을 구하고자 하면 족히 2000프랑은 주어야 했다는데, 이

를 요즘 가치로 환산하면 1만 유로에 해당된다고 한다. 그러니 카미유는 늘 빚을 질 수밖에 없었다. 아버지와 동생 폴 클로델에게 매번 돈을 빌리고 갚지 못하는 일이 계속 되었다. 밀린 집세를 내기 위해 선물받은 미술작품을 팔기도 했다. 제때 보수를 받지 못한 주조공이 완성작 중 몇 점을 부셔서 그 일로 재판정에 서야 했다. 급기야는 이름만 아는 친구에게까지 돈을 빌려달라고 부탁을 할 지경이었다. 점점 더 궁핍해져가는 그녀에게 돈은 또하나의 강박이 되었다. 그러나 그녀가 좋아하는 재료들, 대리석과 오닉스를 포기할 수 없었다. 그것들은 귀한 만큼 비쌌기 때문에 그녀는 조각 작업을 계속하기 위해 다른 모든 비용을 줄여야 했다. 오죽하면 예술가 모임에 가입해달라는 요청을 거절하는 이유가 회비가 없어서였을까. 그리고 로댕이 그녀에게 대통령과의 만남을 마련해주려고 했을 때에도 그녀는 입고 갈 옷이 없어서 거절했을 정도였다. 모자도 구두도 없고, 장화는 다 낡았기에 양산이 부러졌다는 핑계로 약속을 취소하기도 했다.

카미유의 재정 상태는 최악이었다. 로댕과의 결별 이후 그녀가 편지에서 가장 많이 한 말은 '집세' '외상' '판매가' 등 돈 얘기가 대부분이었다. 빈곤의 직접적이고 나쁜 영향은 존엄성을 잃게 한다는 점이다. 곤궁은 공포보다 사람을 더 절박하게 만들어서 작품을 팔 수 있도록 알아봐달라는 부탁을 하거나 작품중개인에게 뭐든 작품을 구입해달라고 강요하기도 했다.

주머니에 있는 잔돈 몇 개가 전 재산이었던 그녀가 조각을 계

속할 수 있도록 몰래 도운 사람은 결국 로댕이었다. 훈장을 받고 작업실의 조수가 50명이 넘을 만큼 명성을 이룬 로댕은 그녀가 알지 못하도록 조심하고 당부를 하며 주변 사람들을 통해 재정적인 지원을 했다. 폴 클로델의 흉상 「젊은 로마인」을 6000프랑이라는 거금에 사간 사람이 자신의 옛 연인이라는 사실도 그녀는 알지 못했다. 아마도 그녀가 이 모든 것을 알았더라면 더 뼈아픈 고통을 느꼈을 테고 그 즉시 조각을 집어치웠을 테지만, 조각가 카미유 클로델을 위해 로댕은 로댕 나름의 사랑을 보인 셈이다. 그녀를 위해 좋은 기사를 써주길 부탁하거나 고객을 보내주기도 했고 다른 사람의 이름으로 그녀의 작품을 구입하기도 했다.

로댕은 점점 불행으로 가는 강한 그녀를 멀리서 오랜 시간 지켜보았다. 그녀가 상처 입고 자극받으며 거칠게 행동한 반면, 로댕은 나이에서 오는 여유로움과 경험뿐 아니라 명성과 경제적 부로 느긋한 태도를 보였다. 하지만 두 사람 사이에 달라진 것은 없었다. 로댕은 새로 만난 그웬 존에게 200통이 넘는 편지를 쓰는 중이었고 카미유와는 이별을 유지하고 있었다. 카미유는 굳게 닫은 아틀리에에서 혼자 「페르세우스와 고르곤」을 만드는 피투성이 망치질을 했다. 이것이 그녀가 아틀리에에서 빚는 마지막 작품이 될 줄은 짐작도 하지 못한 채.

*　*　*

그녀에 대한 이즈음의 증언들.

"카미유는 당시 마흔 살이었다. 하지만 쉰 살은 족히 되어 보였다. 가차 없는 삶의 신산함으로 인해 형편없이 시들어버린 듯했다. 아무렇게나 입은 옷과 여성스럽지 못한 몸가짐, 윤기 없는 피부와 조숙한 주름살…… 극도의 피로와 슬픔, 절망, 환멸, 속세와의 완전한 단절 등에서 비롯된 육체의 쇠락을 뚜렷이 보여주고 있었다. 그럼에도 불구하고 그녀의 커다랗고 짙푸른 눈동자, 사람을 당혹케 하고, 때로는 불편하게까지 만드는 눈빛은 여전히 간직하고 있었다."

"그녀의 조각상은 대단히 마음에 들었습니다만 만든 사람이 문제였습니다. 피곤이 극에 달해 절망감에 휩싸여 있었으니까요. 자신의 재능을 포기하고 싶어했습니다. 이미 몇몇 주형들은 태워버린 상태이고요. 어떻게 보면 의심 많고 조금은 이상하다 볼 수 있는 성격 탓일 수도 있습니다. 대단한 성공이 장담되었던 연후에 밀려든 고독과 배신감, 그리고 육체적인 고통 말입니다. 그녀의 인생 여정과 그 길에서 거쳐 간 사람들과의 관계도 결코 녹록지는 않습니다."

폴 클로델의 말처럼 "그녀는 완전히 달라져 있었다".
카미유는 대리석을 깎던 손으로 자신의 세상을 깎아서 점점

더 작게 만들어갔다. 대리석이 작아지면 작품은 커진다고 미켈란젤로는 말했지만 세상은 작품이 아니어서 그녀는 어느새 고립 속으로 빠져들고 있었다. 옷을 입고 외출하고 사람들과 커피를 마시는 삶으로 다시 돌아가는 일이 간단하지 않아 보였다. 그래도 이 순간, 아직은 약간의 도움과 행복, 우정만으로도 그녀를 구할 수 있을지 모른다고 안타까움을 가진 사람이 두 명쯤은 있었다. 가족도 형제도 연인도 아닌, 그저 그녀의 재능을 아꼈던 두 사람이.

편집증적 망상. 이것이 그녀에게 붙여진 의학적 소견이었다. 고요할 때의 그녀는 조각을 주문하러 온 고객에게 정중한 감사의 편지로 답했고 친구가 보내준 책을 읽고 인물을 분석했으며 새로운 작품 계획들로 새로운 삶을 꾸려가고 싶어했다. 그러다가도 고통이 그녀를 누르면 빈번하게 망상 증세를 겪었고 정서불안의 여러 징후들을 보였다. 어떤 날카로운 칼도 그녀의 심장과 대적할 수 없었다. 그녀의 내부에 있던 어떤 줄이 그만 끊어진 듯했다. 열정과 강박 사이에서 그녀는 자기 자신을 파괴하고 있었다.

*　　*　　*

살면서 직면하는 대부분의 상황에 우리는 적응하거나 극복하지만, 고통에 관해서는 말처럼 쉽지 않음을 안다. 특히 정신적인 고통이 너무나 압도적일 때는 무엇을 박살내는지 많은 예술가들

에게서 보았다. 고통이 자신의 전부가 되었기 때문에 아무것도 받아들일 수 없는 상태에서 시종일관 고통을 직시하고도 미치지 않고 버틸 수 있는 사람은 누구이며 몇이나 될까. 벌거벗은 고통과 고독이 어떤 것인지 고통의 예술가들이 남긴 작품들이 증언한다. 그리고 그런 작품을 볼 때 우리는 예술가의 내면을 흔들었던 것과 비슷한 신체적 현상을 겪기도 한다. 인간은 행복과 즐거움을 통해서가 아니라 고통을 통해서 간신히 타인과 동일시될 수 있는지도 모른다.

월트 휘트먼은 평범한 사람과는 수준이 다른 감정의 파고를 경험하는 것은 예술가의 축복이자 동시에 저주라고 말했다. 또 이런 경향 없이는 좋은 예술작품을 창조할 수 없다고도 했다. 그의 말대로 위대한 예술가들은 종종 신체와 영혼의 깊은 고통을 경험한 이들이기도 하다. 그들 중 몇몇은 고통으로부터 회복되어 안도감과 축복을 느끼기도 했지만, 수많은 예술가들은 미쳤거나 정신분열증에 걸렸거나 조울증을 앓고 스스로 삶을 멈추기도 했다.

독일 낭만주의 시인 프리드리히 횔덜린은 서른두 살에 긴장형 정신분열증 증상들이 발현했는데 이는 그의 시에 새로운 표현 방식을 만들며 많은 영향을 미쳤다. 마르셀 프루스트나 몰리에르, 버지니아 울프와 프란시스코 고야 같은 이들은 병을 앓고 난 뒤 개인적인 경험을 작품에 녹이고 새로운 형식과 내용을 창조한 이들이다. 루트비히 판 베토벤은 분노의 발작을 일으키다 청

력을 잃은 뒤에도 머릿속의 귀로 음악을 듣고 곡을 썼다. 그것도 영원히 남을 아름다운 곡을. 체코의 작곡가 베드르지흐 스메타나의 경우에는 완전히 청각을 잃고 우울증과 정신적 불안에 시달리면서도 성숙한 피아노곡을 남겨주었다.

그런가 하면 로베르트 슈만은 아내 클라라 슈만에게 천사들이 노래하는 멜로디를 받아 적어야겠다고 말할 정도의 환청과 정신착란을 겪었는데, 그 병력으로 창조성을 잃었고 심각한 우울증으로 고통받았다. 급기야는 라인강에 투신을 시도한 후에 정신병원으로 옮겨져 완전히 고립되었다. 슈만의 상태는 더욱 악화되었고, 결국엔 스스로 굶어죽었다. 정신병원에서 나와 끝내 권총을 들어야 했던 빈센트 반 고흐는 어떤가. 그들의 열정을 이끈 힘이 그들의 몰락을 재촉한 건 놀라운 사실이 아니다. 그것은 같은 원천에서 나오기 때문이다.

어쩌다 우울한 기분을 느끼는 정도의 우리는 파국적인 형태로 정신적 고통을 앓는 사람들의 상태를 이해하지 못한다. "이에 가장 가까운 것을 말하자면 익사나 질식 때 느끼는 것과 같은 고통일 것이다. 그러나 이러한 이미지들도 역시 우울증의 고통만큼은 못되는 것 같다…… 절망은 …… 어쩌면 지나치게 가열된 방 안에 갇혀 있는 잔인한 불쾌감에 비유할 수 있다. 그 숨 막히는 감금에서 빠져나갈 구멍이란 없기에 희생자는 끊임없이 망각에 대해 생각하게 된다. 그것은 너무도 자연스러운 반응이다." 정신질환을 앓으면서도 끝까지 고통을 직시하고 삶을 이어갔던 미국의

소설가 윌리엄 스타이런의 말이다. 광기를 다스린 운 좋은 사람이건 광기에 무너져내린 사람이건 그들의 예술작품은 고통으로 말함으로써 우리의 고통을 말없이 어루만져준다. 그들의 영혼에 어둠을 만든 것들이 우리의 정신에는 작은 불빛이 되는 것이다.

1913년, 파리, 봄

1913년에도 여전히 파리가 가장 멋졌다. 멀리 뉴욕에서 에펠탑을 얕보는 빌딩이 세워지고 세계 최대의 그랜드센트럴역이 아름답게 문을 열어도 유럽의 지식인들은 파리로 몰려들었다. 파리에서는 온갖 것들이 뒤섞여 무엇이든 새롭게 태어났다. 화가들은 추상을 향하고 음악가는 새로운 화성을 실험하고 누군가는 꿈과 무의식을 파헤쳐서 놀라운 이야기들을 했다. 그리고 사람들은 기꺼이 이 혼란을 즐겼다.

벨 에포크Belle Époque. 파리는 아름다운 시절의 끝에 와 있었다. 질 낮은 낭만주의자들의 천국 같았다. 쾌락이 곧 법이었고 관능과 오락에 심취한 도시 파리에서 밤마다 몽마르트르 극장의 피에로는 고독과 우울을 하얗게 감추고 사람들을 웃겼다. 익살

을 부리고 속임수를 써도 샤를 보들레르와 발터 벤야민까지 찬사를 보내는 존재는 피에로뿐이었다. 파리의 밤을 더욱 화려하고 자유롭게 만드는 물랭루주의 댄서와 매춘부는 툴루즈로트레크의 손에서 그림으로 태어나 세상에 남았다. 그리고 파블로 피카소와 파리에 사는 동안 서커스의 열렬한 숭배자였던 마르크 샤갈은 매일 서커스극장에 앉아 있었다. 시인들은 살롱에 모여 담배연기와 알코올 속에서 인생의 쾌락과 비극을 노래하고 해가 지면 시민들도 무도회를 즐겼다.

1913년 파리는 샤를 보들레르의 말처럼 "가면으로 신분을 숨긴 채 곳곳에서 즐거워하는 왕자"가 될 수 있는 도시였다.

* * *

여느 날과 다름없던 3월 10일 월요일 아침. 파리, 케 드 부르봉 19번지. 사람들이 그저 자기 나름의 삶을 이어가는 골목길. 모든 빛을 막아놓은 어둡고 작은 방에서 카미유는 사촌에게 편지 한 장을 썼다. 가족 누구도 8일 전에 세상을 떠난 아버지의 소식을 알려주지 않아 장례식조차 참석하지 못했던 원망을 적고 있었다.

"샤를에게서 아버지가 돌아가셨다는 소식을 듣게 되네요. 아무것도 몰랐어요. 아무도 내게 말해주지 않았어요. 언제 그런 건

가요? 알아보고 자세히 알려줘요."

아버지는 그녀의 편이었다. 그녀가 가장 좋아했던 고향의 떡갈 나무라고 불렀던 아버지. 공기도 잘 통하지 않는 곳에서 누더기 같은 옷을 입고 외출도 하지 않고 고양이 한 마리와 살아도 그녀를 믿어주는 한 사람이었다. 그녀가 가족에게로 돌아와 함께 살기를 바랐던 아버지에게 마지막 인사도 허락하지 않은 가족들을 향해 아픈 말을 적고 있었다.

그때, 가장 가난한 사람들에게도 쓸모없을 듯한 침대와 소파 하나만 있는 집으로 낯선 남자들이 못을 박아놓은 덧문을 부수고 들이닥쳤다. 순식간에 억센 손아귀에 붙잡힌 그녀는 두 팔을 등 뒤로 묶인 채 차에 태워져 빌에브라르 정신병원으로 옮겨졌다. 결국 아버지가 막아내던 일이 벌어졌다. 폭풍우가 몰아쳤고 안전하게 숨을 만한 곳이 그녀에겐 없었다. 손을 내밀어 붙잡을 사람이 아무도 없었다. 더 우월한 신이 있어 지켜보고 있다는 생각 같은 건 할 겨를도 믿음도 없었다.

이 세상과 삶이 끝날 때까지 한 사람의 눈길에 모든 것을 맡기겠다는 마음을 버림받았고, 사람이라면 누구나 저지르는 소소한 죄들을 지었고, 이즈음 그녀가 불안에 떨었고 분노를 다스리지 못했고 부드러운 구석이 없어서 틈만 나면 싸울 태세였다고 해도, 누가 이런 결정을 할 권리를 가질 수 있는가. 한 사람의 인생을 창살 안에 가두는 일을, 창조성과 함께 자유를 빼앗는 일을.

그토록 용감하게, 흔쾌히, 그리고 주저함도 없이 할 수 있는가.

폴 클로델은 카미유가 나머지 모든 인생을 보낼 정신병원을 미리 다녀온 날 일기에 썼다.

"빌에브라르에는 미친 여자들이 살고 있다. 망령이 난 늙은 여자. 마치 한 마리 병든 찌르레기같이 부드러운 목소리로 영어로 끊임없이 수군대는 여자. 아무 말도 하지 않은 채 여기저기 돌아다니는 여자. 머리를 두 손에 파묻은 채 복도에 앉아 있는 여자. 그곳엔 고통 받고 실추된 영혼들의 끔찍한 슬픔이 가득차 있었다."

그러나 망설임도 없이 그녀를 그곳에 보냈다. 폴 클로델은 누이인 그녀에게서 종종 자신의 모습을 볼 때마다 몸을 움츠렸다. "나도 내 누이처럼 극단적인 기질에 자존심이 강하며 비사교적"이라고 자주 말했다. 비록 그녀보다 좀더 나약하고 좀더 몽상에 빠지는 경향이 있지만 무엇이든 지나치게 강렬하게 빠져드는 카미유의 모습은 거울 앞에서 마주치는 자신의 모습이라고도 했다. 그래서 고달픈 성격과 숨 막히는 그녀의 열정이 어디로 치달아 무엇을 망칠지 조금 예감했는지도 모른다. 때때로 감추고 싶어하는 자신의 약점을 다른 사람에게서 발견할 때, 유독 그 사람을 향해 인정 없이 가혹해지듯 폴 클로델도 카미유에게 그랬다. 그녀를 탓하는 일이 자신을 탓하기보다 쉬웠을 것이다.

그때로부터 무려 40여 년이 지나 여든이 된 폴 클로델은 이 순간을 간신히 회상하며 말했다. 자신에게 신의 은총이 없었다면 아마도 그녀와 같았거나 더 나빠졌을 것이라고. 어쩔 수 없이 그녀의 삶에 개입을 해야 했다고 고백했다. 케 드 부르봉 낡은 건물에 사는 주민들이 끊임없이 불평을 했기 때문이었다고. 언제나 덧문이 닫혀 있는 1층의 저 집은 대체 뭐하는 곳이냐고, 보잘것없는 음식을 찾아 아침에만 모습을 드러내는 험상궂고 수상쩍은 저 여인은 대체 누구냐는 불쾌한 소문을 멈추어야 했다고. 불결하고 부랑자 같고 미쳤다는 소리를 듣는 그녀를 보낼 곳은 그곳뿐이었다고.

낡고 더러운 벨벳 외투를 걸친 마흔아홉의 카미유는 집 잃은 어린아이처럼 엄마를 찾았다. 단 한번의 입맞춤도 하지 않았다고 했던 그 엄마. 예술을 조금도 이해하지 못했던 엄마를 애타게 불렀다. 왜냐하면, 두려움에 직면하는 순간에는 어떻게 해서든 무언가를 믿어야 하고 믿고 싶기 때문이다.

어머니 어디에 계세요?
이렇게 적들의 배에 붙잡혀 끌려가고 있는데
어디에도 어머니가 보이지 않아요.•

• 에우리피데스, 『트로이의 여인들』에서

낯선 곳에서 겁에 질린 그녀는 중얼거렸다. '정말 모르겠어, 내가 왜 이곳에 있는지…… 그 이유를…… 잘못된 이야기 속에 갇혀버린 것 같아…… 아니면, 그들의 말처럼, 정말, 내가 미친 걸까?' 파리의 익숙한 소음이 사라진 곳에서 면도날 같은 정신으로 그녀를 내쫓은 도시의 얼굴들을 생각하고 생각했다.

　가족들은 그녀에게서 마음 편히 멀어지기 위해 이곳을 선택했을 것이다. 여기서는 몸을 숨길 필요가 없을 테고, 여기서는 도망 나오지 못할 테고, 여기서는 과거뿐 아니라 미래까지도 점점 축소될 테고, 말 못하는 짐승처럼 잠들 테니. 그리고 그녀가 죽도록 그들을 생각한다는 걸 알아도 그들이 바라는 단 하나, 사람들에게서 그녀가 잊히도록 몇 번이고 같은 선택을 했을 것이다. 이것은 가족 모두의 바람이었다.

　이름을 적고 철문이 닫힌 후, 카미유는 벼랑 끝에 내몰린 느낌이었다. 보고 싶은 것을 볼 수 없고 만나고 싶은 사람을 만날 수 없는 이곳은 십자가도 신의 눈길도 없었다. 작은 창문에 쇠창살이 달려 있는 무덤 속으로 들어간 것 같았다. 그곳에서 그녀는 기다란 복도의 끝 방에 붙은 숫자에 불과했고, 수백 명의 아픈 삶 중 하나일 뿐이었다. 분노에 짓눌리고 비통함에 몸서리치며 두려움에 얼이 빠진 채로 담장 너머 먼 하늘을 보았다. 이 순간 지혜는 아무 도움도 되지 못하고, 사랑은 불모지와 같고, 예술은 타버린 재처럼 부서져내렸다. 오직 병실의 탁한 공기만이 온몸을 감쌌다.

'누군가 나를 만져주었으면. 내 얼굴에 손을 내려놓고 말을 걸어주었으면. 살과 뼈 사이가 비어버린 듯한 이 기분을 말할 사람이 있었으면. 어떻게 내가 누구의 동정도 얻지 못하는 존재가 되었는가. 내게도 내 행위와 감정에 대해 일일이 변명할 기회를 한번쯤은 주어야 하지 않는가.'

정신병원에서의 첫번째 밤은 그녀의 인생을 열 겹의 침묵으로 봉인된 길고 긴 밤으로 바꿔놓았다. 컴컴한 방에 앉아 아무것도 감추지 못하는 차가운 눈물을 흘렸다. 망가진 삶에 새로운 고통이 하나 더 덧붙여졌다고 생각했다. 단지 부당한 취급을 받아서가 아니라, 그 부당함을 바로잡을 수 없는 상황일 때의 좌절감이 그녀를 더 깊게 무너뜨렸다. 눈길이 닿은 창문 너머에서는 새꽃을 피우려는 봄바람의 손길이 너무 정중해서 마음이 아팠다.

카미유는 그렇게 한순간 모든 것을 빼앗겼다. 그녀가 일생을 바치고자 했던 모든 것을 빼앗아간 것이다. 흙도, 끌도, 망치도, 밤낮으로 다듬던 조각상도 없다. 가족도 친구도 사랑과 신뢰도 없다. 무엇보다 그녀 자신을 잃었다.

* * *

파리에서는 어떤 일이든 일어날 수 있었다. 그녀가 살았고 그녀가 사라졌다.

완벽하지도, 완전하지도, 절대적이지도 않다는 걸 알면서도 한 사람을 사랑했다. 그 사랑이 시작될 때부터 불가능하다는 것을 알고도 사랑했고, 어느 순간 잃어버릴 것을 알았고 잃어버린 그 자리에서 모든 것이 멈출 것을 알고도 사랑했다. 한 점에서 만났다가 동시에 바로 그 점에서 영원히 다른 길로 갈라져나가는 사랑. 그래서 사랑하는 내내 그녀의 영혼은 불안했다.

더 깊은 절망, 더 은밀한 고독, 더 큰 궁핍을 알게 한 파리에서 카미유는 용감하게 살았고 그녀는 끔찍하게 사라졌다.

* * *

1913년 그녀가 사라진 파리.

마르셀 뒤샹은 그림을 접고 도서관에서 사서 보조로 일을 하며 종종 체스를 두었다. 라이너 마리아 릴케는 오귀스트 로댕과 화해가 불가능한 관계가 되었고 아내와 딸과는 떨어진 채 시를 쓰지 못하는 외롭고 힘든 봄을 보내고 있었다. 코코 샤넬은 아직 작은 모자가게 주인이었다. 파리의 가장 뜨거운 피들이 모이던 살롱의 두 주인, 거트루드 스타인과 그의 오빠 레오 스타인이 절연했다. 폭염 속에서 앙리 마티스가 꽃다발을 들고 파블로 피카소의 병문안을 갔다. 파리에서 조금 떨어진 곳. 토마스 만, 릴케와 루 안드레아스 살로메가 관객으로 앉아 있는 가을밤. 폴 클로델의 작품 〈마리아에게 고함〉이 상연되었다. 그러나 박수갈채는

거의 나오지 않았다고 폴 클로델은 화가 나서 일기를 썼다. 11월, 마르셀 프루스트는 앙드레 지드가 거절한 『잃어버린 시간을 찾아서』의 첫번째 책을 자비로 출판했다. 소설이 아니라는 비난을 역사로 바꾸기 위해 그는 세 겹으로 커튼을 치고 코르크 판자로 벽을 막은 방음의 방에서 기억의 심연을 파고 있었다. 1권 출간에 부쳐 아나톨 프랑스가 쓴 "인생은 너무 짧고 프루스트는 너무 길다"라는 글은 정확한 예언이 되었다.

다시, 마르셀 뒤샹. 그는 부엌 의자에 자전거 바퀴를 거꾸로 박아넣어 돌리며 4년 뒤, 남성용 변기를 가장 영향력 있는 예술작품으로 만드는 일의 첫걸음을 떼었다. 오귀스트 로댕은 대성당을 관찰하거나 관절염 때문에 손목에 붓을 묶고 작업해야 하는 늙은 르누아르에게서 그림을 배우고 있었다. 폴 클로델은 크리스마스가 오기 전에 선물을 받았다. 카미유가 정신병원의 차가운 방에 앉아 자신의 낡은 옷을 뜯어낸 천 조각으로 어린 조카의 이불을 만들어 보낸 것이다. 이것은 그녀가 손으로 만든 마지막 작품이 되었다. 1913년을 보내며 라이너 마리아 릴케는 12월의 파리는 춥고 저주받은 곳이라고 적었다.

파리와 이 모든 사람들의 삶으로부터 카미유는 냉혹하고 암담하게 추방되었다. 그리고 다시는 파리로 돌아오지 못했다.

병원에서 보낸 편지 혹은
발송되지 못한 편지

내일은 오늘과는 다른 날이 되리라는 기대를 품지 못하는 곳. 풀잎 위의 풀벌레 한 마리보다 할 일이 없는 하루. 잊지 않기 위해 몇 번이고 이름을 불러보는 오전과 오후. 단조롭고 끔찍할 정도의 지루함과 세상이 멈춰버린 듯한 외로움. 그녀는 바로 여기에서 혼자 있는 형벌을 받았다. 그래서 다른 방법이 없었다. 편지밖에. 편지를 쓰지 않으면 할 수 있는 일이라고는 무덤과도 같은 침묵 속에 잠기는 것뿐이었다. 그녀를 만나러 오는 사람보다 계절이 더 자주 바뀌었고 어느 해는 아무도 만나지 못한 채 나이가 바뀌기도 했으므로 그녀는 편지를 썼다. 또 목소리가 들릴 만한 거리에 정상적인 이야기를 나눌 사람이 하나도 없었으므로 편지지에 말을 해야 했다. 처음에는 억울함과 감금생활의 고통을

가득 담았다. 자신은 썩어가는 새의 시체보다 나을 것이 없는 처지이며 걷는 곳은 어디나 묘지 같다고 호소했다. 이런 억울함을 보고도 가만히 있는 신들은 다 잠들었거나 죽었다고 억지를 부렸다. 무슨 말을 하든 기나긴 침묵으로만 대답한 가족들로 인해 지치고 피폐해지면서 그녀는 때때로 감정이 격화되고 기억이 어긋나기도 했다. 여전히 이 모든 비극이 로댕의 탓이라는 말도 끊임없이 썼다. 무엇보다 정신병원에서 나가게 해달라고 부탁과 애원을 했다.

편지 속에 그들의 눈물을 자아내고 그녀를 그곳에서 꺼내줄 연민이 단 한 줄이라도 있길 바라며 그녀는 아는 사람 모두에게 편지를 썼다. 조각난 메아리라도 그들에게 가닿도록 간절한 기도 같은 편지를 썼다. 하지만 그녀는 알지 못했다. 그녀가 쓴 편지는 병원 밖으로 부쳐지지 못한다는 사실을. 그녀의 엄마가 누구에게도 편지를 보내지 못하도록 해놓았다는 사실을. 한참 뒤에야 이를 알게 된 그녀는 정신병원에서 일하는 마음씨 좋은 미망인을 통해 그 부인의 이름으로 몰래 편지를 보내고 답장을 받았다. 아주 드물게, 몹시 힘들게.

* * *

"…… 마음이 놓이질 않아요. 나한테 앞으로 무슨 일이 벌어질지 모르겠어요. 안 좋게 끝나가고 있다는 생각이 들어요. 모든

게 너무 암울해 보여요. 내 입장이 되어본다면 이해할 거예요. 이런 보상이나 받자고 그렇게 열심히 작업에 몰두한 것일까요? 재능이 있어봐야 다 무슨 소용이란 말이에요. 한 푼 없이 벌벌 떨며, 온갖 종류의 학대에 평생 시달렸어요. 살아가는 자체를 행복이라 여기게 해주는 것이라곤 가져본 적이 없는데, 이렇게 끝을 내야 하다니. ……"

<div align="right">- 1913년, 사촌 샤를에게</div>

"…… 가족 중 누구라도 올 수 있도록 최선의 노력을 다해주시기를 부탁드립니다. 이대로는 견딜 수가 없습니다. 정원 산책 시간이 없어진 지도 벌써 석 달째입니다. …… 저를 자유롭게 해주셔야 합니다! 제 것을 다시 찾을 생각 따윈 하고 있지 않습니다. 저에겐 그럴 힘이 없습니다. 늘 그랬듯 구석진 자리에서 조용히 살아가는 데 만족할 것입니다. 지금까지 저의 인생은 순탄치 않았습니다. 제 인생은 왜 이다지도 힘들단 말입니까! ……"

<div align="right">- 1913년, 의사 독퇴르 트뤼엘에게</div>

"…… 다만 눈가에 눈물이 고일 뿐. 이것은 유배의 눈물이에요. 정든 아틀리에를 강제로 떠나온 이후 제 눈에선 눈물이 방울방울 떨어지고 있답니다. 제가 작품에 얼마나 애착을 가지고 있는지 알지요? 그러니 별안간 작업을 할 수 없게 되어버린 제 마음이 얼마나 괴로울지 짐작할 수 있을 거예요. …… 혹시 어느 날

이 근처를 지날 일이 있으시거든, 늘 우산을 잃어버리던 조그만 조각이 사촌을 기억해주시기 바랍니다."

— 1915년, 사촌 마리마들렌(?)에게

"사랑하는 폴에게

파리로, 빌뇌브로, 엄마에게 편지를 수차례 보냈어. 하지만 답장 한 줄 받지 못했단다. …… 파리에 있는 생투앙 병원으로 옮겨달라고 부탁했어. 가족들 곁에 조금이나마 가까이 있을 수 있을 테고, 아직 정확히 밝히지 못하고 남아 있는 부분들에 대해서 분명하게 설명할 수 있을 테니까. 거긴 구십 프랑만 내면 되니까 경제적으로도 도움이 될 테고. ……"

— 1915년, 동생 폴 클로델에게

다른 모든 이유를 접어두고서라도 엄마의 무심함, 엄마의 냉담한 태도가 그녀를 더 외롭게 했다. 여기저기 눈물로 얼룩지고 고통의 흔적들이 남은 편지를 받고도 아무런 답장이 없으면 그게 그냥 답장인 것이겠지만, 그래도 또 엄마에게 편지를 썼다. 마음 깊은 곳에서는 엄마의 침묵을 어떤 변명과 해명으로도 용서할 수 없을 듯 했지만, 사랑한다고 편지를 썼다. 정신병원 환자번호로 인생을 마감하고 싶지는 않았으므로…… 피의 온도는 미움보다 뜨거울 것이라고 믿으면서 마음을 다해 편지를 썼다.

"사랑하는 엄마에게

편지가 많이 늦었어요. 너무 추워서 서 있을 수조차 없는 지경이었거든요. 편지를 쓰려면 꺼질락 말락 하지만 그나마 불이 피워진 방으로 가야 하는데, 사람들이 죄다 거기로 몰려든 터라 여간 소란스럽지 않아서 말이에요. 어쩔 수 없이 이층 내 방에서 쓰려니까, 어찌나 덜덜 떨리게 추운지 손끝이 얼고 손가락이 떨려 펜대를 잡고 있을 수가 없네요. 겨울엔 난방이 전혀 안 되는 곳이에요. 추위 때문에 뼛속까지 얼어붙어 딱 죽을 것 같아요. 감기도 심하게 걸렸어요.

…… 내가 끔찍하게 불행하다는데 왜 나를 이곳에 방치해두는 거냐고 비난해도, 엄마는 계속 고집을 부리잖아요. …… 빌뇌브에 있는 시설로 옮겨주지 않겠다니 정말 너무해요. 생각하시는 것처럼 소란을 피우지 않을 거란 말이에요. 무얼 하든지 다시 정상적인 생활로 되돌아갈 수 있다면 행복할 것 같아요. 더이상 돌아다니지도 않을게요. 그간 충분히 고통스러웠어요. …… 레즈니에 수녀님 방하고 부엌만 내주시면 돼요. 다른 데는 다 잠가버리셔도 돼요. 걱정 들을 만한 일은 절대로 하지 않을게요. 전 다시 회복할 수 없을 만큼의 고통을 겪었어요.

……

사랑해요."

<div align="right">— 1927년, 엄마에게</div>

병원에서 보낸 편지 혹은
발송되지 못한 편지

"······ 이 모든 비명, 노랫소리, 머리가 깨질 것 같은 고함소리가 아침부터 저녁까지. 또 저녁부터 아침까지 이어지고 있어. ······ 이런 혼란한 가운데서 산다는 것은 정말이지 고통스러운 일이야. 수중에 있기만 한다면 십 만 프랑을 주고서라도 당장 벗어나고 싶은 심정이야. 여긴 내가 있을 곳이 아니야. 나는 여기서 나가야 해. 이렇게 산 지 오늘로 십사 년이 되었구나. 나는 목청을 드높여 나의 자유를 요구한다. 나의 꿈은 당장 빌뇌브로 돌아가 그곳에서 움직이는 거야. 이곳 일등실 방에 머물러야 하느니 차라리 빌뇌브의 헛간을 택하겠어.

혹시 네가 나를 보러 오고 싶은 마음이 없다면, 엄마가 거동하도록 설득을 해주면 안 되겠니? 다시 한번 뵐 수 있다면 정말 기쁠 것 같아. 특급열차를 타면 그렇게 피곤하지는 않을 텐데. 연세가 있지만 나를 위해서 그 정도는 해주실 수 있지 않을까?"

– 1927년, 동생 폴 클로델에게

정말, 카미유는 자신의 모든 것과 엄격하게 단절되고 감금되어야 할 만큼 비정상적인 상태였을까. 그녀를 진찰한 의사는 그녀가 피해망상에 시달리기는 해도 질문에 기꺼이 답을 하고, 놀랍게도 언어장애와 환각증세가 없다고 적었다. 기억력과 예리한 시선도 잃지 않았으니 그곳의 다른 환자들과 비교한다면 정상적인 상태로 보일 수도 있었다. 자살을 시도한 적도 없었고 다른 이들에게 공격적인 행동을 전혀 보이지 않았는데도 그녀는 강제로

정신병원에 수용되었다. 최초의 향정신성 의약품이 나오려면 아직 40년을 더 기다려야 했을 시기여서 당시에 행해진 치료 방법은 도움이 되지 않는 약품이거나 종교적 처방, 민간에 전승되는 요법이 고작이었을 것이다.

정말 다른 방법은 없었을까. 이런 선택은 진정으로 누구를 위한 것이었는지 누가 정직하게 대답해줄 수 있을까.

"…… 나를 자기들 마음대로 조종하기 위해서였다! 이것은 여성에 대한 착취요, 피 흘릴 때까지 수고하게 만들려는 예술가에 대한 말살 계획이다.

이 모든 것이 사실은 악마 같은 로댕의 머릿속에서 비롯한 것이다. 그에게는 오로지 한 가지 생각뿐이었다. 자기가 죽은 뒤 내가 예술가로서 비상하여 자기보다 더 명성을 떨치게 되지 않을까 하는 것. 그러니 죽은 다음에도, 그가 살았을 때 그랬던 것처럼, 나를 자기 손아귀에 움켜쥘 수 있어야 했다. 그가 죽은 다음에도, 그가 살아 있을 때처럼, 내가 불행해야 했다. 그는 전적으로 성공했다. 나는 지금 불행하니까!"

— 1930년, 동생 폴 클로델에게

정신병원에서 스물두 해가 지나가고 있었다. 카미유는 정신병원에서 지내는 동안 단 한번도 흙을 만지지 않았다. 의사나 간호사가 점토 덩어리를 가져다주어도 점토가 다 말라버릴 때까지

아무 반응을 보이지 않았다. 그림이나 스케치조차 하지 않았다. 바깥세상에 대한 기억과 수많은 창작의 아이디어들이 있었지만 그녀는 그 모두를 잊어버리려고 애썼다. 그녀의 손은 독살을 피하기 위해 직접 요리를 할 때와 편지를 쓸 때에만 쓸모가 있었다. 어느덧 일흔 둘이 된 그녀는 창살 안에서 또 짧은 편지를 썼다. 방은 곰팡이 냄새와 외로움으로 가득했다.

"나는 깊은 구렁에 빠졌습니다. 나는 너무나 기이하고 낯선 세계에 살고 있습니다. 나의 삶이 꾸는 꿈은 악몽입니다."

이 편지를 받을 사람은 아버지도 아니고 어머니도 아니고 사랑하는 동생 폴도 아니고 연인이었던 로댕도 아닌, 그녀의 작품 중개상 외젠 블로였다. 그 긴 세월 동안 그녀의 악몽은 계속되고 있었지만 악몽을 깨워줄 단 한 사람도 곁에 없었다. 가족은 너무 멀었고 따뜻한 기억은 더 멀었다. 모든 희망이 그녀를 버렸다. 그녀에게 천국은 늘 감춰져 있었고 신은 부재했다.

"…… 너는 내게, 신은 고통 받는 사람들을 가엾게 여긴다, 신은 선량하다 등등의 말을 하지. 하지만 난 모르겠구나. 너의 신이 왜 죄 없는 자를 정신병원 한가운데서 썩어가도록 내버려두는지. 왜 나를 잡아두려는지……."

– 날짜 없는 미완성 편지, 동생 폴 클로델에게

*　　*　　*

"사랑하는 폴에게

…… 내년 여름에 오겠다는 약속을 믿고 기다리고 있긴 하지만 기대는 하지 않는다. 파리가 멀기도 하거니와, 그때쯤 이곳에 무슨 일이 있을지는 신만이 아실 테니까.

나는 사랑하는 우리 엄마 생각을 하고 있단다. 가족들이 나를 정신병원으로 보내야 한다는 결론을 내린 그날 이후 나는 다시는 엄마를 보지 못했다. 아름다운 정원의 나무 그늘 아래서 그린 엄마의 아름다운 초상화를 생각해본단다. 내밀한 고통이 담겨 있던 커다란 눈동자, 얼굴 전체에서 느껴지던 체념의 기운, 완전한 헌신의 자세로 무릎 위에 포개져 있던 그분의 손. 겸손을 암시하던 모든 것, 극단으로 밀어붙여야 했던 감정, 그것이 우리의 가여운 어머니였어. 다시는 그 초상화를 보지 못했다. 어머니 역시 마찬가지지만!

너도 그렇고 네 가족도 그렇고, 다들 잘 지내기를 바란다.

유배된 누이로부터"

　　　　　　　　　　　　　　　－1938년, 동생 폴 클로델에게

카미유는 유서와 다름없는 생의 마지막 편지를 썼다. 유배지에서. 보이지 않는 사슬에 묶인 채.

폴 클로델은 그녀에게 답장을 쓰는 대신 시를 썼다.

목숨을 잃는 것보다 더 슬픈 건,
살아가는 이유를 잃어버리는 것이다.
재산을 잃는 것보다 더 슬픈 건,
자신의 희망을 잃어버리는 것이다.

우리의 영혼, 우리가 슬그머니 따돌려버린, 잊힌 그 누이……
그때 이후 그녀는 어떻게 되었을까?

*　　*　　*

카미유가 편지에 쏟아놓은 것은 넘칠 듯 가득한 외로움이었다. 다른 방법을 알지 못했으므로 어떤 초라한 핑계로라도 계속 편지를 썼지만 그녀가 보낸 편지만 남고 그녀가 받은 편지는 남아 있지 않다. 왜냐하면, "편지 걱정은 하지 말아요. 받을 때마다 전부 태워버리고 있으니까요. 당신도 내 편지를 그리하고 있으면 좋겠네요."

그녀는 간직하지 않았다. 오지 않은 답장처럼, 받지 못한 답장처럼, 온 적이 없는 듯 편지들을 태웠다. 여러 사람이 한 사람에 대해 무관심을 폭력처럼 행사하고 잘못을 저지르는 동안 그녀는 자신과 자신의 작품과 고작 편지들을 없애는 것으로 저항했

다. 이 행동은 아틀리에서 석고를 부수던 분노와 같았을까. 자신을 사랑하지 않는 모든 것들, 신에게, 가족에게, 로댕에게 등을 돌리는 의식이었을까. 삶과 죽음 사이에 아무것도 남기고 싶지 않은 깊은 공허감이었을까. 먼 훗날에라도 자신에 대한 소문과 비밀이 더 만들어지지 않길 바라는 마음 때문이었을까.

에밀리 디킨슨도 자신이 죽은 후에 편지를 모두 불태워달라고 여동생에게 부탁했고, 여동생은 언니의 유언에 충실했다. 그래서 디킨슨이 받은 편지는 한 통도 남아 있지 않다. 편지가 사라지면 어떤 사실은 결코 회복할 수 없게 된다. 누군가의 감정과 말은 다른 이의 답장에 조각으로만 남아 진위를 파악하기 어려워진다. 수많은 사실과 기록이 있어도 피 흘린 심장의 아픔은 알 길이 없는데 하물며 파편으로만 남은 몇 줄의 글로 한 생을 읽어내겠다는 게 얼마나 큰 욕심인가. 다만 누구나 타인에 의해 미치지 않고는 안 될 만큼 상처받을 수 있다는 것을 생의 흔적들을 모두 불태우는 그 손길에서 짐작할 뿐이다.

몇 개의 풍경 속
진실 2

삶은 우리가 손쓸 수 없는 방식으로 전개되고 누구의 삶이든 간에 다양한 시선에 따라 여러 가지 의미로 읽힐 수 있다.

*　　*　　*

오스트리아 빈의 사교계에서는 구스타프 말러의 음악을 듣고 구스타프 클림트의 그림을 감상한 뒤, 지그문트 프로이드의 의자에 앉는 것을 최고의 유행으로 간주했다.

카미유는 정신병원에서 자신과 전쟁중이었고, 바깥세상은 제1차세계대전을 치르는 중이었다. 로댕은 아들 오귀스트를 뫼동의

집에 홀로 남겨두고 로즈 뵈레와 함께 간신히 영국행 기차에 올랐다. 독일군의 진격을 피해 카미유도 몽드베르그 병원으로 옮겨졌다.

전쟁중에 많은 사람들이 다치거나 사망했다. 예술가들도 마찬가지였다. 오스트리아 피아니스트 파울 비트겐슈타인은 오른팔을 잃었고, 스페인 작곡가 엔리케 그라나도스는 독일 잠수함에 격침되어 영국해협에서 사망했다. 시인 기욤 아폴리네르는 참호 속에서 머리에 탄환을 맞은 후 오래지 않아 그 후유증으로 사망했다. 반전시로 유명한 영국의 시인 윌프레드 오언도 전투중 사망했다. 파블로 피카소와 아메데오 모딜리아니는 파리에 남아 전쟁을 견뎠다. 그런가 하면 전쟁을 피해 취리히로 모여든 이들은 멀리서 대포소리가 들려오는 가운데서도 물감을 섞고 시를 낭송하고 인간의 광기를 노래했다.

1917년 첫 달, 충직한 반려자 로즈 뵈레는 마침내 합법적인 로댕의 아내가 되었다. 근처 탄약 공장의 폭발음을 들으며 짧은 결혼식을 치렀다. 일흔셋의 신부 로즈 뵈레는 평소처럼 무뚝뚝한 표정이었다. 그러나 결혼식이 끝나고 며칠 후, 로댕의 신부는 기침을 시작했다. 병상에서 로즈 뵈레는 죽는 것은 조금도 두렵지 않지만 로댕을 홀로 남겨두고 떠나고 싶지 않다고 했다. 하늘이 허락한 운명과 인연은 거기까지였다. 로즈 뵈레는 아내의 자리에

서 20여 일을 살다가 마지막 눈을 감았다. 그날 이후, 로댕의 상태도 눈에 띄게 나빠졌다. 평생의 벗이 되어준 대리석과 석고 조각상들을 남기고 뜨거웠던 연애의 기억들은 품은 채, 로댕도 그해 가을을 넘기지 못하고 아내 곁으로 갔다. 두 사람은 뫼동 정원의 「생각하는 사람」 아래 나란히 묻혔다.

정신병원 원장은 카미유의 어머니에게 편지를 보냈다. 그녀의 증세가 호전되었고 그녀 자신이 간절히 원하고 있으며 그녀의 치료에도 가족과 함께하는 것이 도움이 되므로 가족의 품으로 데리고 갈 것을 권유했다. 하지만 어머니는 한마디로 거절했다. "나는 어떤 일이 있어도 카미유를 그곳에서 꺼내줄 수가 없습니다. 그 애를 집으로 데려오거나, 다시 아틀리에로 가게 하는 일은 절대로, 절대로 없을 것입니다"라고.

폴 클로델은 옳지 않은 첫사랑 사이에서 낳은 딸, 루이즈를 처음 만났다.

헨리크 입센은 『우리 죽은 자들이 깨어날 때』라는 희곡을 발표했다. 초로의 저명한 조각가와 모델이 등장하는 이 작품은 로댕과 카미유의 이야기가 창작의 직접적인 모티프가 되었던 듯하다. 라이너 마리아 릴케는 딸의 결혼식에도 가지 않고 『두이노의 비가』를 쓰고 있었다. 파리의 어느 디너파티에서는 마르셀 프루

스트와 제임스 조이스가 바로 옆자리에 앉았으나 끝까지 한마디
도 나누지 않았다.

카미유의 사라진 조각작품 「클로토」의 행방을 아는 사람이
아무도 없었다. 정신병원에 끌려오기 전까지 그녀를 보살폈던 클
로토 여신상이 사라져버렸다. 그녀가 없는 파리에서는 누구도 그
녀의 작품을 찾지 않았고, 그녀에 대해 이야기하지 않았으며, 누
구도 그녀를 그녀의 자리로 돌려놓으려 애쓰지 않았다.

1921년, 코코 샤넬은 최초로 인공향 향수인 샤넬 No.5를 만들
었다. 대공황과 제2차세계대전의 어두운 그늘 속에서도 향수의
인기는 식을 줄을 몰랐고, 1950년대에는 할리우드 여배우의 잠
옷이 되는 바람에 더욱 유명해질 향수였다.

이듬해, 폴 발레리는 「해변의 묘지」가 수록된 시집 『매혹』을
출간하고 당대 최고의 시인으로 자리잡았다. 폴 발레리가 세계
곳곳으로부터 강연 초청을 받고 명예로운 훈장으로 이름을 날리
는 동안 어니스트 헤밍웨이는, 정확히 말하자면 그의 아내는 파
리에서 스위스로 가던 기차역에서 미네랄워터 한 병을 사느라 여
행 가방을 잃어버렸다. 그 안에는 헤밍웨이가 지금까지 쓴 단편
소설 모음집 전체 원고가 들어 있었다.

1926년, 모네가 죽고 릴케가 죽었다. 그리고 몇 해 뒤 여름이 시작될 무렵, 카미유의 엄마가 고향에서 세상을 떠났다. 폴 클로델은 어머니의 임종은 보지 못하고 장례식만 참석했다. 그리고 짧게나마 시에 마음을 남겼다.

하루해가 저물고 구두를 벗게 되면
그림자와 별, 그리고 어둠이 내린다.
그리고 노년의 삶 또한 그 막을 내렸으니……

미국 필라델피아에 로댕박물관이 개관했다. 미국의 극장 거물인 줄스 매스트봄이 100점이 넘는 로댕의 작품을 사들여 지었다. 그리고 파리에서는 현대 여성 예술가들을 위한 전시회에 카미유가 초대작가로 초대되어 작품이 전시되었다. 「애원」 「왈츠」 「로댕의 흉상」이 그녀 대신 파리를 빛냈다. 『르 몽드』는 베르트 모리조와 함께 카미유 클로델을 19세기 말 여성 예술가의 최고봉이라는 평을 실었다. 불행하게 사라져버린 유성 같은 이 여인, 그 천재성이 아직 다 알려지지 않은 이 여성을 발굴하고 자랑해야 한다고도 덧붙였다. 이 모든 소식은 20년째 몽드베르그에 있는 그녀에게 희미한 메아리로 전해졌다.

작품중개인 외젠 블로가 카미유에게 보낸 편지에는 지나간 진실과 예언이 담겨 있었다.

"당신은 결국 '당신 자신'이었습니다. 로댕의 영향력에서 완전히 벗어나, 솜씨에서뿐 아니라 상상력의 영역에서도 위대한 일가를 이루었습니다. …… 어느 날 로댕이 찾아와 「애원하는 여인」 앞에서 갑자기 멈추어 서는 모습을 보았습니다. 그는 잠시 생각에 잠기더니 작품을 부드럽게 매만지며 눈물을 흘렸습니다. 그렇습니다. 눈물을 흘렸습니다. 아이처럼 말입니다. 그가 세상을 뜬지 15년이 지났군요. 살아 있었다 해도 그는 카미유 당신만을 사랑했을 것입니다. 이제 이 말을 할 수 있겠습니다. …… 오, 카미유! 나는 그가 당신을 버렸다는 것을 잘 알고 있습니다. 당신은 그로 인해 너무나 많은 고통을 겪었습니다. 그러나 시간이 모든 것을 제자리로 돌려놓을 것입니다."

한때 로댕의 또 한 명의 연인이었던 주디트 클라델은 『로댕, 영광스런 인생과 알려지지 않은 사실』이라는 책을 출간했다. 폴 클로델은 이 책을 보고 "느린 파멸과 흉한 결말"의 소름 끼치는 이야기라고 크게 분노했다. 특히 카미유 클로델에 대한 부분이 더욱 그렇다고 일기에 적었다. "그녀는 로댕에게 모든 것을 걸었고, 그와 함께 모든 것을 잃었다"고 폴 클로델은 로댕이 죽은 지 30년이 지나도 로댕을 증오했다.

폴 클로델은 카미유의 신체 및 재산 관리인으로 지명되었고, 그녀의 정신적·육체적 능력 감퇴에 대한 의료보고서를 받고 그녀를

만나러 갔다. "내 발에는 사슬이, 손에도 사슬이, 온몸에도 사슬이 휘감고 있다"라고 폴 클로델은 자신의 작품 속에서 외쳤다.

* * *

풍경 속의 사건들이 불타는 종이에서 피어오르는 연기처럼 사라진다. 모든 사랑은 결국 끝나고, 모든 영광은 어둠 속의 환영이며, 운명의 미소는 기껏해야 모호한 것을. 삶을 관통하는 슬픔만이 항시적이고 정직은 잘해야 난감한 일일 뿐이라는 것을. 누군가는 보았고 누군가는 영원히 보지 못했다.

30년간의 고독

오스카 와일드는 레딩감옥에서 자신에게는 오직 한 가지 계절, 고통의 계절만이 존재하고 심지어 해와 달조차 허락되지 않는다고 썼다. 마음속은 언제나 한밤중이라고. 감옥과 다름없는 정신병원의 카미유에게도 모든 계절은 끊임없이 순환하는 고통과 다름없었다. 매일 똑같이 하루를 시작하고 끝없이 반복되는 소동과 울부짖음은 아무리 보아도 익숙해지지 않았다. 살아 있지만 살아 있음의 의미를 잃은 환자들, 바라보기에도 슬픈 얼굴들에 도무지 무감각해지지 않았다. 그들의 눈을 바라보면, 그들의 두려움과 상관없이, 같은 고통 속에 있는 사람들이라는 사실도 떠나서, 마주치고 싶지 않은 마음만 들곤 했다. 용기를 다 잃어버린 것 같은 느낌, 전부 다 끝났다는 그런 기분이었다.

먹고 마시고 자고 일어나고 걷거나 앉아 있는 일 외에 감각을 깨워주는 새로운 것은 아무것도 없었다. 산 채로 묻힌 느낌이 이런 것일까. 살아 있는 죽음으로 그녀는 세상과 단절되었다. 추억 속에 간직하고 있던 얼굴의 미세한 표정을 잃었다. 검붉게 익은 포도를 따는 사람들이나 꽃향기에 길을 멈추는 이들의 가슴속에 일어났던 작은 기쁨을 잊은 지도 오래였다. 예술가의 소명이라든가 열정, 그런 부류의 생각들은 이미 잊어버렸거나 어렵게 되살렸어도 쉽게 사라져버렸다. 진흙 덩이와 돌조각 위에서 지쳐 쓰러지도록 기력을 다했던 아름다운 시간은 지나간 몇 번의 전생처럼 느껴졌다. 인간의 손으로는 덧붙일 것이 없는 5월의 정원에서도 그녀는 열없이 멍하니 세월을 견뎠다. 햇빛 찬란한 긴 하루는 그녀에게 고문과도 같았다.

카미유는 자유를 갈망했고 자유를 위해 모든 이에게 편지를 썼고 간청하고 기도했다. 다른 사람들이 신을 생각하듯 그녀는 계속 자유를 생각했다. 레프 톨스토이도 자유가 곧 생명이라고 말하지 않았나. 구원을 위해서 그녀가 가지고 싶은 것은 단 한마디, 생명과도 같은 자유뿐이었다. 그러나 그녀의 소망은 희미한 바람에도 사라지는 숨소리와 같아서 그곳의 높은 벽을 넘어 바깥세상으로 나가지 못했다. 세상은 그녀가 정말로 들어갈 수 없는 곳이 되었다.

카미유에 대한 어떤 소식도 듣지 않으려는 이들은 인연을 끊었다. 그녀가 미쳤다는 말을 내세우며, 혹은 비겁하게 외면하며.

나쁜 짓의 덫에 걸렸거나 납치를 당한 것도 아닌데, 본인의 의사가 무시된 채 갇혀 있는 상황에서 선택의 여지는 없었다. 견디기 힘든 환경 속에 죽을 때까지 방치하는 마음보다 비열한 것은 없었다. 시대와 사람들이 그녀에게 그토록 잔인했다. 운명도 집요하게 그녀의 소망을 들어주지 않으려는 듯했다. 아직 희망은 있다고 스스로를 아무리 설득하려 해도 소용이 없었다. 육체와 영혼에 가해진 고통으로 그녀의 절반은 죽었고 나머지는 부서졌다.

*　*　*

사람과 세상으로부터 고립되는 일은 인간이 가장 감당하기 힘든 일 중 하나다. 세상과 완전히 따로 떨어져 있게 되면 모든 쾌락이 시들해지고 고통은 한층 더 가혹하고 견디기 힘들어진다. 그래서 고대에 추방형은 사형 못지않은 엄벌이었고, 지금도 교도소에서 독방에 감금되는 일은 강도 높은 처벌인 것이다. 고립은 신체적, 정신적으로 최악의 고통을 안겨주는데, 카미유가 받은 운명이 바로 그것이었다. 어느 누구도 그녀에게 그런 식으로 늙어가라고 선고를 내릴 권리가 없는데, 그녀는 앞으로도 수십 년을 벽을 보고 지내야 했다. 세상 끝에서 또 끝인 곳에서 지금보다 훨씬 더 외로운 상태가 되었다. 그녀의 사라진 꿈, 꺾여버린 야망, 희생당한 재능을 걱정해주는 사람은 없었다.

카미유가 빼앗긴 것은 일상이었지만, 실은 반복되는 사소한 일

상이 우리의 전부다. 신문 배달부가 신문을 배달하고 아이들은 학교 갈 준비를 하고 갓 구운 빵을 사러 나온 부인들이 만나서 남편 흉을 보고 정확한 노선을 따라 전철이 지나가고 다시 아이들은 장난을 치며 집으로 돌아오면 똑같은 길로 어른들이 하나둘 돌아오고 별빛과 달빛이 밤하늘로 돌아오는 것. 일상은 가슴이 미어지도록 평범한 것이지만 그래서 잃어버리면 가장 슬픈 것이 되기도 한다. 이처럼 아무것도 아닌 하루가 매일 돌아오리라는 아무것도 아닌 희망을 잃고 그녀는 추위와 배고픔, 무기력감과 외로움에 맞서야 했다. 게다가 그녀는 여전히 독살에 대한 망상을 벗어나지 못해서 더욱 힘들었다. 모든 사람들이 자기를 죽이려 한다고 믿었기 때문에 병원에서 주는 식사를 거부하고 자신이 삶은 감자와 끓인 물만 마셨다. 누구와도 가까워지려 하지 않았고 경계심을 늦추지도 않았다. 그리고 끊임없이 걸었다. 방 안을 걷고 복도를 걷고 병원 정원을 걸었다. 담장에서부터 채소밭까지, 축사에서 식당까지 수없이 오가다가 병동 입구 의자에 앉아 혼자 말하고 혼자 웃었다. 언젠가 자신이 깎았던 조각상처럼 말없이 시간을 응시했다. 누군가 숨을 거둘 때와 같은 무거운 침묵 속에서 그녀는 생각했다.

'이 작고 더러운 방, 이 지독한 권태의 병원이 내 거처다. 2월의 찬 공기를 데워줄 난로 하나 없는 곳이다. 문짝이 떨어진 옷장, 날벌레의 시체가 쌓인 창문 틀, 수년 전에 걸어놓은 빛바랜 달

력, 언제 입고 나갈지 모르는 낡은 외투 한 벌이 전부다. 여기서 나는 고통과 슬픔을 느끼는 것 외에 달리 할 일이 없다. 수천 번 되돌린 기억을 또 떠올리고 그 기억들에 수만 번 정의했던 의미들을 또다시 파악할 때마다 아프고 슬퍼진다. 나 자신과 기억 속의 즐거운 시간 사이에는 우주 하나 만큼의 거리가 있는 것 같다. 그래서 나는 이제 날짜를 세지 않는다.

예전의 내 모습은 산산이 부서지고 바뀌었다. 내 얼굴에 깃들어 있던 생의 환희와 내 눈동자에서 반짝이던 빛은 다 어디로 갔을까. 인생에 대해 품었던 뜨거운 호기심은 무엇이 되었을까. 내게 행복을 안겨준 흙과 돌을 순수함으로 다시 만질 수 있을까. 한때 내가 얼마나 아름다웠든 상관없이 이제 내게는 어떤 꿈도 남아 있지 않다. 나를 이곳으로 보낸 이들의 말처럼 미친 것도 변화라면 엄청나게 달라진 건 분명하다.

나는 이제 추억에는 미덕이 없고 내일에는 희망이 없는 사람이 되었다. 내 죄들 중에서 어떤 죄 때문에 내가 지금 이런 벌을 받고 있는지 누가 말해주었으면. 내가 치르는 형벌 속에서 절망 외에 다른 것을 느낄 수 있으려면 어떻게 해야 하는지 말해주었으면 좋겠다. 내게 아직도 삶의 어떤 아름다움이 남아 있는지 알고 싶을 뿐이니까…… 벽 앞에서 체념을 느낄 때의 기이한 평온함은 나를 얼마나 비참하게 하는지. 내가 내 몸속에서 유령으로 존재하는 기분이라면 당신들이 조금이라도 알까.

왜 하필 그것은 나였나. 가족이든 신이든 그 모든 눈길에서 벗

어난 존재가 다름 아닌 나란 말인가. 나의 일부는 이제 너무 어두워져서 아무것도 보이지 않는다. 나는 너무나 외로워서 울 수조차 없고, 너무나 화가 나서 기도조차 할 마음이 생기지 않는다. 난 더이상 누구의 마음에도 들 필요가 없다. 가족에게도, 연인에게도, 비평가나 작품 구매자들에게도, 심지어 신에게조차도. 철저하게 버림받은 자의 자유란 고작 이런 것인가. 이보다 더 벌거벗을 수는 없을 것 같다. 신과 세상은 나를 잊었다.

하지만 내가 정말 견디기 어려운 건 이 모든 절망 속에서도 간간이 희망을 품게 되는 것이다. 특히 달빛이 아름다울 때는 더 그렇다……'

가슴이 산산조각 나고 슬픔으로 온몸이 마비된 그녀는 모든 것을 잃고 맨몸으로 자신에게 기대고 있었다. 앞으로는 그 어떤 것도 자신의 인생에서 충분치 못하리라는 생각이 들었다. 그녀는 누구보다 잘 알았다. 가장 가까운 사람이 가장 잘 이해해주길 바라는 일이 얼마나 순진한 생각인지. 무심한 사람들을 상대로 싸워야 한다는 사실이 얼마나 지긋지긋한지. 희망을 조금씩 뒤로 미루며 붙잡으려 할 때 얼마나 스산한 기분이 드는지. 이제 그녀는 사랑에게 달리 부여할 감정도 없었고 슬프지도 무겁지도 않았지만 사랑이 자신을 구할 수도 없고 구하려 하지도 않는다는 사실에는 아련하게 아팠다. 그녀에게 남은 것이라고는 기다리는 의지밖에 없었다. 그녀가 할 수 있는 가장 희망적인 일, 기다

림만은 포기하고 싶지 않았다. 그 희망이 아무리 미약한 것이라 할지라도 이 짓눌림을 끝장내줄 누군가를 기다리고 싶었다.

<center>*　　*　　*</center>

기다리는 동안 아주 긴 시간이 흐르면 오지 않는 사람을 기다리는 일도 익숙해진다. 기다림이라는 것이 반드시 기다리는 대상에만 있지 않음을 알게 되기 때문이다. 그 사람이 꼭 오리라는 기대 없이도 기다리는 마음만으로 지낼 수 있게 된다. 가슴속의 시간은 기다림에 맞춰져 바깥의 시간을 덮어버린다. 어떤 게 기억이고 어떤 게 내일인지 분간을 잊은 채 기다림이 곧 생이 된다. 믿기 어렵지만 그때가 되면, 이제 기다려도 소용없다는 사실보다 그 기다림을 잃어버릴까봐 두려워진다. 그럴 만큼 오랜 시간이 그녀를 지나갔다. 기다림과 함께.

카미유는 낡아서 구멍이 뚫린 밀짚모자를 쓰고 누런 베치마를 입고 폴 클로델을 기다리고 있었다. 허옇게 센 머리와 얼굴에 새겨진 깊은 주름 사이로 긴장감이 스쳤다. 벌써 치아가 많이 빠져 없어지고 몹시 야위고 늙은 그녀는 오랜만에 만난 동생의 어깨를 애틋하고 힘차게 껴안았다. 만나지 못하고 떨어져 지낸 시간이 아무리 길어도 폴에 대한 그녀의 마음을 갈라놓지는 못했다.

그녀가 정신병원에서 지루한 날들을 견디는 동안 폴 클로델은 누이와는 완전히 다른 삶을 살았다. 외교관이자 시인으로 새로

<center>30년간의 고독　　　153</center>

운 여행, 새로운 나라를 떠돌며 많은 작품을 썼다. 베이징과 프라하에서, 함부르크에서, 도쿄와 워싱턴, 멀리 아마존강을 따라가며 이국적인 삶을 마음껏 살았다. 그 사이 몸집이 불고 흰머리가 군데군데 늘어났지만 그녀의 눈에는 어린 시절의 동생 그대로였다. 그녀는 병원의 한 수녀가 그녀를 위해서 만들어준 회색 구슬 묵주를 폴 클로델의 손에 가만히 쥐어주었다. 이 순간만큼은 과거에 이루지 못한 것들, 지키지 못한 약속들도 용서되고 이해되었다.

카미유는 언제까지고 끈기 있게 눈으로 폴 클로델을 배웅했다. 떠나가는 동생의 뒷모습을 보고 그녀는 웃었다. 지극한 고통 뒤에 찾아오는 뜻밖의 해탈 같은 미소로 마지막 인사를 보냈다. 그녀는 알았다. 폴 클로델에게 다시 웃어줄 수 없을지도 모른다는 것을. 그래서 눈물 대신 세상을 등진 사람의 웃음을 남기고 싶었다. 한 인간의 절망한 입술 위에서 만들어진 슬픈 웃음을 보여주었다. 돌아오는 길에 폴 클로델은 그녀의 인생을 짧게 요약했다.

"하늘이 그녀에게 준 재능은 모두 그녀의 불행을 위해 쓰였다"고.

*　　*　　*

폴 클로델은 30년간 카미유가 있는 정신병원을 열네 번 방문했다. 거의 언제나 혼자서 아주 짧게 만나고 돌아갔다. 외교관으

로서 세계 각지에서 지낸 많은 시간을 감안하면 너무 적다고 야박하게 말할 수는 없었다. 그중에서 7년간은 단 한 차례도 찾아오지 않은 적도 있었지만, 그때는 자신의 병과 어린 손자의 죽음을 겪었던 시간이기도 했다. 단순히 그녀를 몇 번 찾아왔는가가 의문스러운 건 아니다. 폴 클로델은 그녀를 구할 수 있는 권력과 힘이 있었는데도 끝내 외면한 이유가 무엇이었는지 묻고 싶을 뿐이다. 그것은 어떤 변명으로 덮을 수 있을까. 그녀를 완전히 버린 것은 아니었고 단지 그냥 두었을 뿐이라고 할까. 어쩌면 비참하게 변했을 자신의 누이를 보는 것이 두려웠고, 그 모습을 보면서 자신이 느껴야 할 죄책감이 무서웠던 것일까. 그녀의 창백한 영혼 앞에 내놓을 속죄의 말을 찾지 못했던 걸까.

자신의 삶을 혼란스럽게 하는 누이로부터 스스로를 보호했던 동생이지만 카미유는 동생에 대한 원망은 없었다. 마지막 날까지 언제나 '사랑하는 나의 폴'이었다.

폴 클로델을 제외하고 카미유를 찾아오는 사람은 거의 없었다. 로댕의 수업을 같이 들었던 옛친구가 남편과 함께 그녀를 방문해서 사진을 찍었다. 예순다섯의 초췌한 그녀 모습이 세상에 남겨졌다. 그 이듬해 여동생 루이즈가 정신병원에 입원한 지 17년 만에 처음으로 찾아왔다. 그것은 그들의 마지막 만남이기도 했다. 엄마는 끝내 오지 않았다. 대신 정신병원의 원장에게 편지를 썼다.

"…… 나는 카미유가 보낸 편지들이 그곳에 그대로 머물러 있기를 바랍니다. 그 편지들을 절대로 밖으로 보내지 말라고 여러 번 주의를 드렸습니다. 나와 동생 폴 클로델을 제외하고는, 카미유가 그 누구에게 편지를 쓰거나 방문이나 편지를 받는 것을 엄격하게 금하는 바입니다. 다시는 편지를 보내는 일이 없도록 조치해주시기 바랍니다."

아무것도 모르는 카미유는 기다렸다. 기다리는 데 벌써 20년을 보냈지만, 얼마나 더 기다려야 하는지 아무도 대답해주지 않았다. 녹슨 침대, 그늘진 복도, 모퉁이가 부서진 식탁, 굳게 닫힌 철문 앞에서 기다렸다. 그녀가 원할 수 있는 가장 소박한 기쁨을 기다렸다.

엄마로부터 소식이 오기를 매일 기다리고 있었다. 그녀를 안아준 적도, 그녀를 찾은 적도, 그녀의 말을 들어준 적도, 그녀를 위로해준 적도 없는 엄마지만, 그녀는 기다렸다. 신뢰를 가지고 기다렸다. 병원의 담장도 나무도 작은 창문도 한자리에서 기다리듯이, 그녀도 자신을 위해서 기다렸다. 그녀는 더 기다릴 수도 있었다. 공간 속에서 시간 속에서 꿈결 속에서 얼마든지 기다릴 수 있었다. 영혼의 뼈가 더 다치지 않도록 기다림을 지키고 싶었다.

'엄마, 당신이 온다면. 아주 사소하고, 지극히 간단하고, 와야 할 이유도 명백하고 충분한, 당신이 하기만 한다면 내게는 엄청

난 힘이 될 작은 일. 엄마, 당신이 오기를 기다리고 있어요. 울지 마라, 울지 마라 하고 당신이 내 등을 쓰다듬어준다면 얼마나 좋을까요. 평범한 기적이라는 것을 믿을 수 있을 것 같아요. 나를 낳아준 기억이 있다면, 엄마, 한번만 와주세요.'

그녀는 엄마와 이야기하고 싶었다. 그 대화 속에서 서로가 상처를 전부 드러내고 고통을 치유할 수 없다는 것을 알지만, 두 사람 사이에 건널 수 없는 심연을 느끼지만, 그녀는 엄마가 필요했고, 그 어느 때보다 엄마를 갈망했다. 그런 엄마를 기다리는 일은 고독보다 더 나쁘지는 않았다. 다만 조금 더 길 뿐이라고 그녀는 생각했다.

카미유보다 30년 앞서 산 미국의 시인 에밀리 디킨슨도 "나한테는 어머니가 있던 적이 없어요. 어머니란 문제가 생겼을 때 우리가 뛰어갈 수 있는 대상이잖아요"라는 유명한 말을 했다. 디킨슨이 선택한 삶의 방식과 그가 중요하게 생각했던 일을 어머니는 이해하지 못했기 때문에 나온 말이었다. 카미유도 그렇게 말할 수 있었을 것이다. '엄마는 나를 낳지 않았어요. 세상에 던져놓기만 했을 뿐'이라고. 이처럼 딸을 낯선 존재로 느끼는 엄마의 무관심은 다른 어느 누구의 무관심보다 가혹해서 천 곱의 상처를 남긴다. 엄마로부터 받은 정서적 흉터는 무의식의 깊이로 묻혀서 치유를 기다리며 내내 우리를 아프게 한다. 그런데도 그녀는 마지막까지 오지 않는 엄마를 기다렸다.

절대로 오지 않을 누군가를 기다리는 일은 어떤 것일까. 처음 가졌던 애정을 가지고 처음 가졌던 성실함으로 그 자리를 지키는 사람은 얼마나 간절한 것일까. 기다리는 그 시간은 다섯 번의 영겁을 경험하고 다시 다섯 번의 영겁을 앞에 두고 있는 느낌과 비슷할지 모른다. 시간과 기다림에 억눌려서 거의 부서지기 직전에 이른 몸, 그런데 그 억눌림을 어떻게든 견디게 하는 게 또 기다림이었다. 지치고 기진하여 적의마저 바닥나버려도 카미유는 최후의 어둠처럼 보이는 침묵 속에서 가혹하게 긴 세월을 보냈다.

*　　*　　*

카미유가 태어나기 전에 활동했던 빅토리아시대의 시인 엘리자베스 배럿 브라우닝도 여러 차례 비극적인 사건들을 겪고 극심한 고통이 따르는 질병의 발작을 얻어서 감옥 같은 병실에 갇혀 7년을 지냈다. 하지만 시인은 어두운 2층 방 침대에 묶여 있으면서도 맹렬한 속도로 시를 썼다. 그 결과 문학적 성공을 거두고 로버트 브라우닝의 구애를 받고 영국 문학사상 최고의 러브스토리를 남긴 주인공이 되었다.

만약 카미유도 감옥과 다름없는 병원에서 조각을 계속 했더라면, 어느 기록에서는 병원의 간호사가 그녀에게 작품을 하도록 권하기도 했다는데, 그랬더라면 그녀의 인생도 다른 길을 열었을

까. 안타까움으로 과거를 가정해보지만 실제 그녀를 지켜봤던 간호사는 그녀가 손을 사용하는 일은 절대 하지 않으려 했다고 보고서를 남겼다.

또 한 사람 에밀리 디킨슨은 최고의 연인을 잃은 뒤, 바깥세상으로부터 점점 후퇴해 들어갔다. 생애의 남은 25년 동안 디킨슨은 침실을 떠나지 않았다. 방문객을 맞을 때조차 응접실 문을 사이에 두고 말을 할 정도였고, 심지어 어머니의 장례식에도 참석하지 않은 채 은둔생활을 이어갔다. 그렇지만 디킨슨은 쉬지 않고 시를 썼다. 흰색 옷만 입고 방 안의 고독 속에서 쓴 시를 모아 바느질로 꼼꼼하게 엮어놓았다. 이 원고는 디킨슨 사후에야 발견되었는데 모두 2000편에 가까운 분량이었다.

물론 에밀리 디킨슨의 고립은 스스로의 선택이라는 점이 카미유와 다르긴 하지만, 예술가들에게 종종 새로운 원동력이 되는 상실의 체험이 그녀에게는 왜 해당되지 않았는지 궁금하다. 그녀의 삶이 멈추자 삶의 중심이었던 조각도 끝이 났다. 인생의 전부였던 조각을 어떻게 그토록 지독하게 외면하고 거부했을까, 그 강렬한 저항만큼이 자신을 버린 세상에 대한 원망이었을까. 엘리자베스 배럿 브라우닝에게는 곁을 지키는 충실한 개와 만난 적도 없이 시를 읽고 구애를 하는 로버트 브라우닝이 있었기에 가능했고, 카미유는 가족마저 외면하고 아무도 없었기에 불가능했던 것일까. 25년을 작디작은 방에서만 보낸 에밀리 디킨슨은 은둔 속에서도 평범하지 않으나 뜨거운 사랑을 나눌 사람이 있었

기에 자신의 낮과 밤을 시로 만들어낼 수 있었고, 카미유는 로댕과 함께 사랑을 담았던 심장마저 부서졌기에 더이상 흙을 만질 이유도 찾지 못했던 것일까. 그녀에게 고립은 육체의 상태보다 더 절망적인 마음의 상태였고, 단순히 세상과의 단절이 아니라 관계로부터의 버림받음이라서 어떤 창작활동도 어려웠던 걸까. 가슴을 맞대고 믿어줄 누군가가 없을 때, 인간이 인간에 대해 느끼는 커다란 연민이 아무것도 없을 때는 삶, 사랑, 예술을 향한 어떤 투쟁도 불가능한 것일까.

*　　*　　*

우연히 세상에 태어난 일, 그렇게 태어나 죽음으로 가는 길에서 끝까지 바라봐주는 따뜻한 눈이 있다는 건 우리가 받을 수 있는 가장 큰 은총이다. 카미유가 불행했다고 느껴지는 이유도 그녀의 아픔에 촉촉해진 누군가의 눈길이 없었다는 사실이다.

모든 것이 끝나고

가장 고통스러운 상황에서도 인생은 흘러가고, 각자에게 정해진 끝에 이를 때까지 격랑 속을 흐르다가 마침내 고요히 멈춘다. 몽드베르그 병원 No. 2307로 존재했던 카미유의 힘든 삶도 끝에 닿았다.

* * *

1943년 10월 19일, 오후 2시.

파르카이 신들이 운명의 실을 멈추자 카미유는 마지막 햇살을 보고 다시는 깨지 못할 잠에 들었다. 마지막 숨결이 그녀의 빛나던 눈을 떠나 심장으로 옮겨갔다가 박동을 멈추었다. 몸속에

서 더이상 은밀하게 물러날 곳이 없는 생명은 우주의 황야로 돌아갔다. 인간의 생각에는 관심이 없는 자연의 법칙에 따라 한 영혼이 처음처럼 먼지가 되었다. 이 세상 누구의 목소리도, 어떤 아름다운 글도 그녀의 닫힌 눈꺼풀을, 그녀의 가벼워진 몸을 다시 일으킬 수 없었다. 아무도 통곡하지 않았다. 오직 침묵만이 한층 더 깊어졌다.

카미유가 평생 동안 다정하게 불렀던 말이고 마지막으로 한 말도 "사랑하는 나의 폴"이었던 폴 클로델은 다음날 그녀의 사망 소식이 적힌 전보를 받았으나 장례식에 참석하지 않았다. 그녀와 피를 나눈 누구의 눈물도 없이, 길들지 않은 가슴을 덮어줄 꽃 한 송이 없이 카미유는 '1943-392'라는 번호를 새긴 무연고 무덤에 매장되었다. 몽드베르그의 수용자에게 배당되는 몽파베 공동묘지의 작은 땅이 그녀의 차가운 몸을 품었다. 그녀가 남긴 것은 아무것도 없었다. 책이나 일기장 같은 개인적인 물건도, 중요한 문서나 기념이 될 만한 어떤 것도 찾을 수 없었다. 그녀의 죽음은 그녀 자신만의 사건이었고 살아서 이미 잊힌 그녀는 더 깊은 망각 속으로 들어갔다. 끝없이 무한한 공간, 끝없이 무한한 깊이 속으로.

그후 시간이 한참 지나 묘지의 자리가 부족해지자 그녀의 시신은 다시 공동묘혈로 옮겨져 매장되었다. 잡초와 돌무더기와 세월에 묻혀 사라지는 무덤은 세상으로부터 받는 마지막 행운인지도 모르겠다. 그녀의 흔적을 찾을 수 있는 곳은 어디에도 없고,

없어졌다. 이름조차 적힌 곳 없이 완벽하게 사라졌다.

<p style="text-align:center">*　　*　　*</p>

카미유가 이 땅에서 마지막 계절을 지내는 동안, 제2차세계 대전은 극에 달해 있었다. 인류 역사상 가장 파괴적이고 참혹했던 전쟁의 정점에서도 삶에 가장 가까운 삶을 살기 위해 사람들은 애썼다. 폴 클로델은 아들 며느리 손자 손녀 들과 함께 지내며 시와 희곡 대신 성서 주석가로 작품을 늘려갔다. 폴 발레리는 어김없이 새벽 다섯시에 일어나 그날의 단상들을 적고 있었다. 스스로 '아침 정신 운동'이라고 불렀던 51년 동안의 습관 덕분에 261권의 사색노트가 남겨졌다. 갓 스무 살이 된 아네트는 스물두 살이나 많은 알베르토 자코메티를 만나 한눈에 사랑에 빠졌다. 사랑의 결론은 파리에서 가장 비참하고 더러운 아틀리에에서 자코메티만을 위해 지친 영혼으로 잠식되는 것이었다. 음악가 집안 출신의 바이올리니스트 알마 로제가 아우슈비츠 수용소의 여성 오케스트라를 맡아 이끌고 있었다. 강제노동을 하러 오가는 수용자들을 위해서, 새로운 수용자가 탄 기차가 도착할 때에도, 또 나치 간부들을 위한 음악회에서도, 심지어는 가스실 구역에서 아름다운 음악을 연주해야 했던 삶도 있었다.

카미유가 세상을 떠난 지 12년이 지난 겨울날의 새벽, 폴 클로델의 몸 위로 죽음이 덮였다. 자신이 쓴 글처럼 모든 것이 다 끝

났을 때 죽는다는 것은 얼마나 아름다운지 몸소 보여준 마지막이었다. 그의 장례는 누이 카미유 클로델과는 다르게 베토벤의 「영웅 교향곡」이 울리는 극장으로 거행되었다.

*　　*　　*

우리가 존재하기 이전의 무無와 존재 이후의 무 사이, 그 잠깐이 삶의 전부다. 그리고 그 잠깐 사이에 우리는 모두 이렇게 사연 많은 삶을 산다. 지속되는 몰락을 겪고 인생에서 가장 아름다웠던 것을 증오하고 족쇄 같은 사랑에 묶여 몸부림친다. 간간이 생기 넘치는 목소리로 노래 부르는 날이 있고 햇살 속에서 한번도 본 적 없는 무언가를 보고 희망이라고 믿기도 한다. 하지만 결코 원하지 않았고 예상하지 못한 삶을 살았던 카미유는 우리보다 더 버티고 더 실패해야 했을 것이다. 영원히 잠들어버리는 것이 더 쉬울 것 같은 때조차 삶을 계속하도록 자신을 북돋우려면 엄청난 의지를 가져야 했을 것이다. 창살 아래 작은 방에서 삶이 넘쳐나는 파리를 생각하며 지워지지 않는 사랑과 공허, 거기에 통렬한 증오를 품은 채 그녀만큼 오래 살기 위해서는 초인적인 용기와 인내가 필요했으리라. 사랑, 예술, 아름다움과 지성, 이 모든 것이 공허하다는 사실을 다른 사람들보다 더 뼛속 깊이 느꼈을 테니 장엄하고 고결한 비문도 바라지 않았으리라. 인간의 욕망도, 그 욕망을 재는 규범도 이토록 부질없는 것임을 말하고 싶

었으리라.

이제 그녀와 함께 한 세상을 살았던 사람들은 모두 묘지에 모여 있다. 그들이 누렸던 명예와 즐거움, 견뎠던 고난과 슬픔도 사라졌다. 우리는 모두 미완을 살아간다. 인생의 곳곳에 묶인 매듭을 풀면서 악을 쓰면서 완성이 아닌 끝에 도달한다. 이렇게 모든 감정의 삶을 버텨내는 것, 누군가의 죽음 이후에도 살아낸 이야기가 끝날 때 무엇이 남는 걸까. 보통 사람이라면 무너지고 말 비극을 견뎌낸 그녀의 뒤에는 무엇이 남았는가. 삶이란 아직 타지 않은 한 줌의 재일 뿐이라면 각자의 폐허를 버티게 하는 힘은 무엇일까.

그러나 이 모든 질문 또한 흔적도 없이 사라질 것이다. 이 어려운 질문에 대한 해답보다 질문의 이유가 먼저 사라질 테니까.

그렇다면 우리가 그 많은 고통과 좌절, 실패와 갈등을 겪으며 알아낸 것은 결국 시간에 모두 쓸려가버릴 것이라는 하나의 사실인지도 모른다. 그리고 사람의 한 생이 끝나도 태양은 여전히 빛나고 바다는 그대로 푸르리라는 변치 않는 진리인지도. 변함없이 계속되는 세상의 무심한 아름다움. 이것만이 진실임을 알게 될 것이다.

* * *

이 낮고 낮은 땅에 왜 왔을까? 즐기기 위해서? 형벌로? 무언가

알 수 없는 임무를 띠고? 휴식 삼아? 아니면 그냥 우연히?●

그리고 인생이란 무엇인가? — 흘러내리는 모래시계,

아침햇살에 물러나는 안개,

여전히 바쁘고 분주하게 반복되는 꿈.

인생의 길이는? — 잠깐의 휴식과 한순간의 생각.

그러면 행복은? — 개울 위의 물거품,

붙잡으려 하면 사라져버린다.●●

● 에릭 사티의 일기에서
●● 존 클레어, 「인생이란 무엇인가?」

(있었을 지도 모르는)
그녀의 마지막 일기

삶의 결말에는 무엇으로도 바꿀 수 없는 시간의 무게가 실려 있다. 이것은 신마저도 구원하려는 수고를 애써 들이지 않았던 내 삶의 이야기이다. 지금에 와서야 때늦은 지혜를 조금 얻어 과거의 나와 싸우지도 않고 미래의 나를 꿈꾸지도 않게 되었으니 나이 들고 누추하고 누더기가 된 삶이더라도 몇 조각 남아 있는 기억들을 맞춰보려 한다. 앙상해져서 건드리기만 해도 부서질 것 같은 기억이 되었지만…….

나는 가끔 내가 무리하게 피려다가 짓밟혀버린 꽃봉오리같이 느껴진다. 한 여인이 파리의 어느 골목 끝 집에서 꿈을 꾸다가 쫓겨났고 그녀의 영혼이었던 것의 그림자만 남았다가 그마저도 치워졌다는 생각이 든다. 근사한 구름이 있었던 지난날들은 다

티끌이 되어버렸고, 이런저런 사건들도 머릿속의 부스러기로 남았다. 그나마 내가 할 수 있는 말은, 견뎌냈다는 것이다. 뒤돌아보니 참 쉬웠다 하는 삶은 없겠지만 지난 시간을 돌아보면 누군가 이야기를 짜맞춰놓은 것처럼 참으로 비현실적이다. 사랑에서 폐허까지, 아틀리에에서 정신병원까지가 악몽이거나 소설 속의 장면인 것만 같다.

나는 30년 동안 헛된 기다림을 이어왔다. 그 시간은 내 생애가 서너 번쯤 반복되는 것처럼 길었으나 남은 날을 다 합쳐도 결국 짧은 인생인 듯하다. 인생의 어느 시점이 되자 그동안 내게 일어났던 일들을 되돌아보는 게 더이상 두렵지가 않아졌다. 이렇게 멀어진 뒤에 뒤돌아보면 과거는 희미해진 만큼 따스해 보이기 때문이다. 지나간 것들의 엄청난 무게에 진저리가 쳐져도 또 밀어낼 수 없는 그리운 무언가가 있다. 그래서 30여 년 전이었다면 나를 산 채로 찢어놓았을 감정들을 이제 뾰족한 아픔 없이 적을 수 있다. 이미 다리 밑으로 흘러간 물 같은 얘기니까. 다만 그 모든 세월 동안 나는 누구였는지, 내 마음속에서 나는 아름다웠는지 말할 수가 없다. 그것이 아쉽고 안타깝다.

처음 흙을 만지던 다섯 살 어린아이였던 나, 사랑을 알았던 열여덟 청춘이었던 나, 그리고 들개처럼 세상에 맞섰던 나의 무엇이 일흔아홉의 내 안에 남아 있을까. 이 이야기를 하려면 나는 파리를, 내 삶에 끼어든 파리의 봄을 생각해야 한다. 그 시절에

나는 한 인간이었다. 살아가야 할 이유와 성취하고 싶은 욕망이라는 게 있었다. 열정과 관능과 정신적 갈망이 이끄는 대로 가다 보면 삶과 예술은 멋진 이야기가 될 거라고 믿었다. 복잡한 관계 속에서 질투 속에서 흙과 돌 사이에서 교리를 배우는 예비신자처럼 열성이었다. 조각가이기를 바라며, 사랑스러운 한 사람의 여인이기를 바라며 나는 돌을 다듬었다. 돌만큼 한 사람을 사랑했다. 그것이 전부였다. 그런데 부분적으로는 개인적인 배반 때문에, 또 부분적으로는 시대의 편견 때문에 나는 버려지고 무너졌다. 영혼과 상상력과 기억을 지닌 한 인간이 몇 겹의 절망 속에서 길을 찾느라 온 생을 다 보낸 것이 내 삶이었다. 간신히 살아남았지만 삶은 돌이킬 수 없이 망가져버렸다. 그 모든 일에 당신이 있었다.

그렇다, 로댕. 아주 멀리 있고, 영영 멀리 가버린 사람. 당신을 기억해야만 내가 나 자신이 될 수 있는 사람. 시간과 기억이 너무나 희미하고 아득해서 당신이라고 부르기도 망설여지는 당신. 아무도 당신의 죽음을 곧바로 전해주지 않았지만, 나는 느낄 수가 있었다. 당신이 나와 같은 하늘 아래 없다는 사실을. 당신의 영혼이 거두어지던 마지막 순간에 잠깐이라도 나를 떠올렸을지, 이 기이하면서도 슬픈 우리의 운명에도 어떤 의미가 있었음을 믿게 되었을지 나는 궁금하다.
당신은 내게 삶의 쾌락과 예술의 아름다움을 보여주었다. 아니

그보다 더 겸허한 것, 고통의 의미와 사랑의 한계를 알려주려고 내게 온 사람인지도 모른다. 그렇게 믿고 싶다. 내가 스스로 사랑했던 사람을 또 내 스스로 증오했던 시간을 모두 공허라고 말하고 싶지는 않다. 나는 당신에게 실로 귀중한 것을 주었다. 살아 있는 내 젊은 영혼을 주었으니까. 그러고는 텅 빈 껍데기가 되어 남겨졌으니까. 그로 인해 나는 내가 살아온 세상과 계속 살아갈 세상을 다 잃어버렸다. 얼이 빠지고 혼이 나간 채 잊으려는 안간힘으로 당신에게서 달아났고, 그렇게 달아나면서 당신이 한번도 나를 따라잡지 못하리라는 것을 알았다.

폭풍우에 부러지고 떠내려가는 나무처럼 내 삶은 모두 휩쓸려 갔는데 어째서 당신의 삶은 하나도 부서지지 않았는지, 나는 오래도록 억울해했다. 축복받은 자와 축복받지 못한 자 사이를 나누는 것이 무엇인지 알고 싶었다. 나의 예술과 세상 사이에 파인 깊은 구덩이를 맨손으로라도 지키려고 더 애썼다면 나도 내 자리를 구할 수 있었을까, 당신이 아니었다 해도 내 삶은 무너졌을까. 그곳과 그곳의 사람들이 그립고 원망스러운 날이면 스스로에게 수없이 물어보곤 했다.

사랑은 한 생애를 걸고 천천히 만드는 작품이어야 했는데 우리는 그러지 못했다는 생각도 든다. 그렇지만 우리가 거짓말 같은 아름다운 삶의 한때를 나누어 가졌다는 사실은 결코 사라지지 않는다. 그래서 나는 당신을 그럭저럭 용서할 것이다. 그러면서도 다 용서하지는 못할 것이다.

또 한 사람, 내게 깊은 어둠과 조용한 불행을 심어준 사람, 엄마. 산 자들의 세계로부터는 멀어지고 죽은 자들의 세계에 가까워지는 이 시간에도 엄마에 대한 무거운 마음이 여전히 남아 있다. 엄마가 나를 사랑해주었더라면, 나 자신에 대한 존경심을 엄마로부터 배웠더라면, 나는 그 힘을 토대로 내 삶을 일으켜 세울 수 있지 않았을까. 내가 불안에 사로잡힌 사람으로 살아오는 동안 어떤 꾸준한 고집으로 손을 잡아주었더라면 나도 왈츠처럼 경쾌할 수 있었을 텐데. 때가 끼고 늙은 가슴이 되도록 나는 엄마를 원망하는 어린아이와 같다.

마지막 날을 앞두고도 여전히 이런 말을 하면 옹졸하게 들리겠지만, 몸의 존재마저 잊고 30년 동안 홀로 잘못된 삶을 돌아봐야 한다면 누구라도 누구에게든 화살을 겨누고 싶어진다. 어린아이 때의 순수한 기쁨 같은 것, 젊은 날의 희망 같은 빛나는 것들을 잃은 대가로 내가 얻은 것이 무엇인지…… 작은 불운을 가혹한 운명으로 바꾼 것은 신의 장난인지 세상의 부조리인지…… 잠깐이라도 내 삶에 들어왔던 사람들을 모두 불러내서 내 인생에 대한 책임을 덮어씌우고 싶었던 적이 얼마나 많았는지 모른다.

하지만 시간이 위대한 것은 폭발과 같은 열정도 화석처럼 굳은 미움도 안개 속의 불빛처럼 희미하게 만든다는 점이다. 아니 손가락 사이로 빠져나간 바람처럼 흔적도 없이 사라지기도 한다는 것이다. 나에게는 이제 잊는 것도 기억하는 것도 부질없어 보

인다. 시간이 준 것도 시간이 가져간 것도 나눌 필요가 없어 보인다. 비극으로 보이는 삶이더라도 나는 내 삶을 완수하고 싶었다. 권태마저도 빠르게 지나가는 나이에 이르고 싶었다. 만약에라도 시간의 발걸음을 되돌리거나 붙잡고 싶지 않았다. 그런 마법 같은 일이 일어나길 원하지 않았다.

그리고 비로소 그때가 되었다. 내 얼굴에 침묵으로 새겨놓은 그 모든 것이 해석될 필요가 없어진다는 게 위안이 된다. 흘러가는 시간 속의 한순간, 광대한 우주 속의 한곳에서 당신과 함께했던 것들도 먼지로 돌아갈 테고, 증오에 지친 심장은 쉬게 되겠지. 해야 할 어떤 역할도 없이 지금껏 한번도 경험하지 못한 고요 속에서 깊고 환한 꿈 없는 잠을 자겠지. 지상의 눈으로는 보이지 않을 작은 별자리에 새 이름이 주어지는 순간이 머지않은 듯하다.

나는 바란다. 이 땅을 떠나는 그 순간이 왔을 때, 늙은 나무 아래서 저녁 걱정 없이 흙 한 줌으로 구름을 빚고 있기를.

내 친애하는 삶이여, 영영 안녕.

1943년 10월, 아름다운 가을빛 속에서

카미유 클로델
Camille Claude, 1864~1943

등기소 공무원이었던 루이프로스페르 클로델과 의사 집안의 딸이었던 루이즈아타나이즈 세르보가 1862년에 결혼했다. 이듬해 첫아들을 얻었으나 보름 만에 잃었고, 1864년 12월 8일 카미유 클로델이 태어났다. 2년 뒤에는 여동생 루이즈 클로델이 태어나서 엄마의 이름을 물려받았고, 다시 2년 뒤, 남동생 폴 클로델이 출생하여 삼남매가 되었다.

어린 시절 카미유 클로델은 수녀회가 운영하는 학교에서 엄격하고 금욕적인 교육을 받았다. 또 한 종교단체에 위탁되어 종교수업을 받기도 했다. 십대에 접어들 무렵 클로델가의 삼남매는 가정교사 무슈 콜랭의 지도를 받았다. 지적이고 활동적인 무슈 콜랭 덕분에 아리스토파네스와 『롤랑의 노래』까지 읽는 기회를

얻었고 무엇보다 카미유 클로델이 조각가 알프레드 부셰를 만나는 계기가 만들어졌다. 카미유 클로델은 찰흙을 빚어 「다윗과 골리앗」 「나폴레옹」 같은 첫 작품을 완성했다.

1879년, 카미유 클로델은 그녀보다 열네 살 많은 조각가 알프레드 부셰를 만났다. 그는 카미유 클로델의 첫 조언자이자 예술에 대한 기초 지식을 가르쳐준 스승이었다. 카미유 클로델의 천부적 소질을 알아보았으며 그녀의 아버지에게 예술가로 키워줄 것을 설득하여 파리로 가는 길을 열어주었다.

1881년, 카미유 클로델 가족은 파리로 이사한다. 몽파르나스대로 135번지 아파트에 짐을 풀고 각자의 학교에 입학했다. 카미유 클로델은 콜라로시아카데미에서, 루이즈 클로델은 음악학교에서, 폴 클로델은 루이르그랑 고등학교에서 수업을 들었다.

1883년, 이탈리아로 떠난 알프레드 부셰의 부탁으로 오귀스트 로댕이 카미유 클로델과 그의 친구들을 가르치게 되었다. 머지않아 카미유는 제작조수 자격으로 로댕의 작업실로 들어가 일하면서 한편으로는 로댕의 작품 모델이 되었다. 이즈음 로댕의 구애와 열정이 시작되었고 카미유 클로델을 모델로 한 로댕의 첫 작품 「짧은 머리의 카미유」가 만들어졌다. 카미유도 쉬지 않고 작품을 만들고 꾸준히 전람회에 출품했다.

1888년 여름, 카미유 클로델은 이탈리대로 113번지로 이사하여 혼자 살기 시작한다. 로댕은 카미유와 작업하기 위해 바로 맞은편에 집을 새로 얻었다. 여동생 루이즈 클로델이 결혼했고 카

미유의 작품 「샤쿤탈라」가 프랑스 예술인 전람회에서 '명예로운 언급'을 받았다. 카미유는 로댕과 함께 여러 지역을 여행하며 창작활동을 이어갔다.

사랑과 예술이 조화를 이룬 평화로운 시절이 지나고 1892년 가을에 카미유는 유산으로 추측되는 일로 인해 리즐레트성에서 지냈다. 로댕의 작업실에서도 나온 카미유는 로댕과 거리를 두기 시작한다. 1895년까지 카미유는 로댕과의 만남을 최대한 피하고 자신만의 고유한 창작세계를 추구하고자 애썼다.

1896년, 『르 탕』의 기자였던 마티아스 모르하르트의 주선으로 카미유는 로댕을 다시 만나고 로댕으로부터 재정적인 도움을 받았다. 그러나 그것도 잠시, 1898년 카미유는 로댕과의 관계를 완전히 청산한다. 이듬해 카미유는 파리에서의 마지막 거처였던 케 드 부르봉 19번지로 이사하여 정착한다.

카미유는 어떤 전람회에도 참가하지 않고 고립된 생활을 하며 작품을 부수기 시작했다. 1901년부터 시작된 파괴행위는 점점 더 강도를 더해갔고 1905년 무렵에는 광적인 모습을 보였다. 피해망상의 징후들이 두드러지게 나타났다. 작품 제작 편수가 줄어들었고 건강은 눈에 띄게 나빠졌다. 로댕도 뇌졸중이 발병했다.

1913년, 아버지 루이프로스페르 클로델이 사망하고 8일 뒤, 카미유는 빌에브라르 정신병원에 억류되었다. 다음해 독일군의 진격을 피해 몽드베르그 병원으로 옮겨졌다.

1917년이 시작되자 파리에서는 로댕과 로즈 뵈레가 결혼을 했

지만, 바로 그다음달에 로즈 뵈레는 폐렴으로 사망했다. 같은 해 가을, 로댕도 세상을 떠났다.

드물게 폴 클로델이 카미유를 방문하였으나, 아무것도 변하지 않았다. 1929년 카미유의 어머니가 사망했으나 참석하지 못했고, 1935년 여동생 루이즈의 장례식도 보지 못했다.

1943년 10월 19일, 카미유 클로델의 사망증명서가 작성되었다.

카미유 클로델의
주요 작품

- 「늙은 엘렌」, 테라코타, 28×20×18.5cm, 1885년, 카미유클로델미술관
- 「로댕 흉상」, 청동, 40×24.6×28cm, 1886~88년, 로댕미술관
- 「밀단을 진 소녀」, 청동, 36×18×19cm, 1890년, 국립여성예술가박물관, 워
 싱턴 D. C
- 「샤쿤탈라」, 대리석, 91×80.6×41.8cm, 1905년, 로댕미술관
- 「왈츠」, 청동, 43.2×23×34.3cm, 1893년, 로댕미술관
- 「클로토의 토르소」, 석고, 44.5×25×14cm, 1893년, 오르세미술관
- 「수다쟁이들」, 오닉스와 청동, 45×42.2×39cm, 1897년, 로댕미술관
- 「파도」, 오닉스와 청동, 62×56×50cm, 1897~1903(?)년, 로댕미술관
- 「중년 혹은 성숙의 시대」, 청동, 121×181.2×73cm, 1899년, 로댕미술관
- 「애원하는 여인」, 청동, 67×72×59cm, 1899년, 카미유클로델미술관
- 「벽난로가에서의 꿈」, 대리석과 청동, 22×29.5×24.5cm, 1899년, 개인 소장
- 「페르세우스와 고르곤」, 대리석, 196×111×90cm, 1897년, 카미유클로델

미술관

- 「플루트를 부는 여인」, 청동, 53×27×34cm, 1905년, 카미유클로델미술관
- 「37세의 폴 클로델 흉상」, 청동, 48×53×19cm, 1905년, 개인 소장

참고 문헌

• 도미니크 보나, 『위대한 열정』, 박명숙 옮김, 아트북스, 2008

• 라이너 마리아 릴케, 『릴케의 로댕』, 안상원 옮김, 미술문화, 1998

• 레이첼 코벳, 『너는 너의 삶을 바꿔야 한다』, 김재성 옮김, 뮤진트리, 2017

• 박숙영, 『프랑스 인체 조각』, 학연문화사, 2011

• 서울시립미술관, 『로댕』, 〈신의 손, 로댕〉 전시 도록, 2010

• 안느 델베, 『까미유 끌로델』, 김옥주 옮김, 투영, 2000

• 엘렌 피네, 『로댕, 신의 손을 지닌 인간』, 이희재 옮김, 시공사, 1996

• 오귀스트 로댕, 『로댕의 생각』, 김문수 편역, 돋을새김, 2016

• 윌리엄 스타이런, 『보이는 어둠』, 임옥희 옮김, 문학동네, 2002

• 윌리엄 터커, 『조각의 언어』, 엄태정 옮김, 서광사, 1977

• 쟈끄 까사르, 『로댕의 연인 까미유 끌로델』, 윤명화·이인애 옮김, 고려원, 1989

• 정금희, 『프리다 칼로와 나혜석, 그리고 까미유 끌로델』, 도서출판 재원,

2003

• 카미유 클로델 서거 50주년 기념전 〈까미유 클로델과 로댕〉, 동아갤러리, 1993

• 카미유 클로델, 『카미유 클로델』, 김이선 옮김, 마음산책, 2010

• 캐서린 카우츠키, 『드뷔시의 파리』, 배인혜 옮김, 만복당, 2020

• 톰 플린, 『조각에 나타난 몸』, 김애현 옮김, 예경, 2000

• 프랜시스 보르젤로, 『자화상 그리는 여자들』, 주은정 옮김, 아트북스, 2017

• 플로리안 일리스, 『1913년 세기의 여름』, 한경희 옮김, 문학동네, 2013

• 필립 샌드블롬, 『창조성과 고통』, 박승숙 옮김, 아트북스, 2003

• 휘트니 채드윅, 『여성, 미술, 사회』, 김이순 옮김, 시공아트, 2006

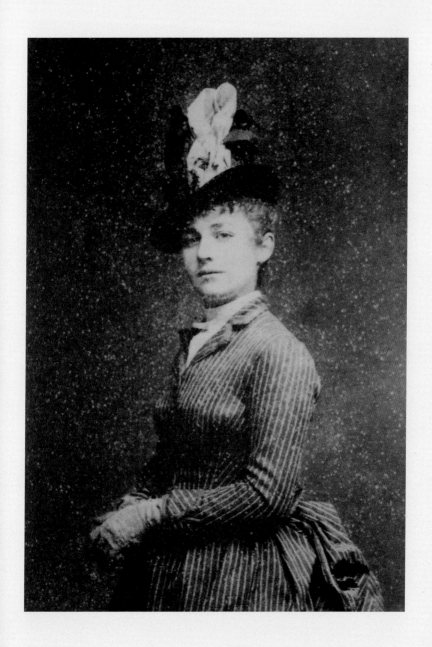

카미유 클로델, 1886년

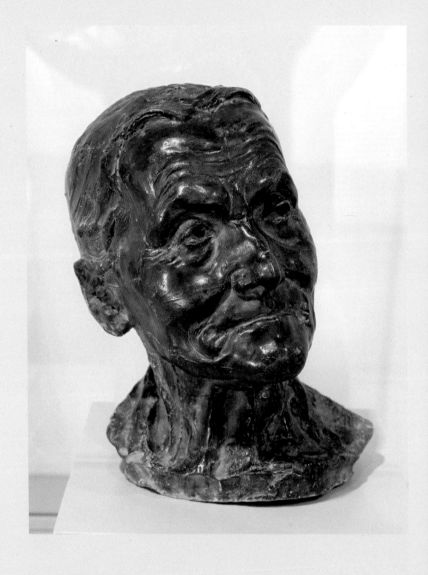

「늙은 엘렌」, 테라코타, 28×20×18.5cm, 1885년, 카미유클로델미술관

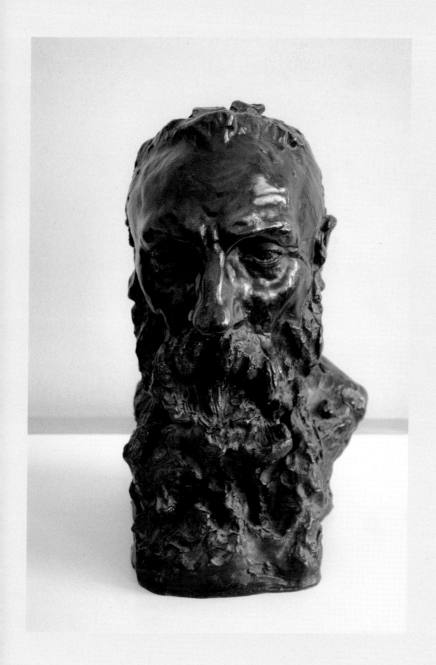

「로댕 흉상」, 청동, 40×24.6×28cm, 1886~88년, 로댕미술관

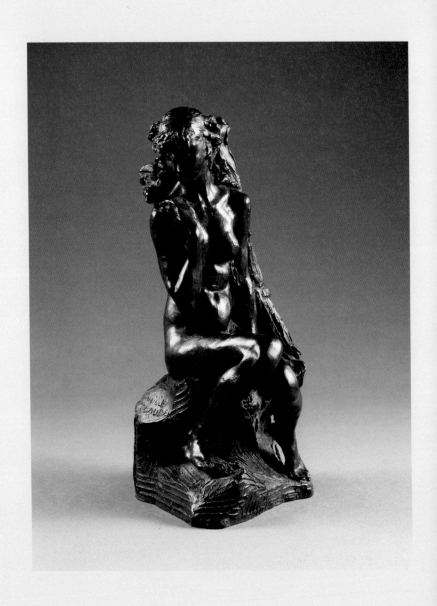

「밀단을 진 소녀」, 청동, 36×18×19cm, 1890년, 국립여성예술가박물관, 워싱턴 D. C.

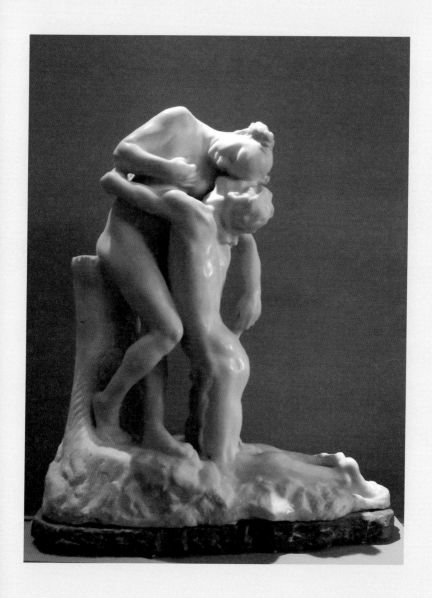

「샤쿤탈라」, 대리석, 91×80.6×41.8cm, 1905년, 로댕미술관

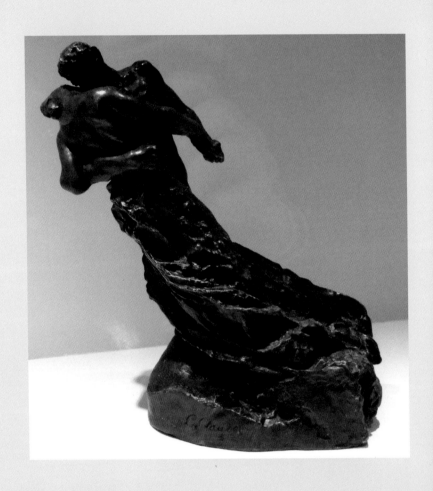

「왈츠」, 청동, 43.2×23×34.3cm, 1893년, 로댕미술관

「클로토의 토르소」, 석고, 44.5×25×14cm, 1893년, 오르세미술관

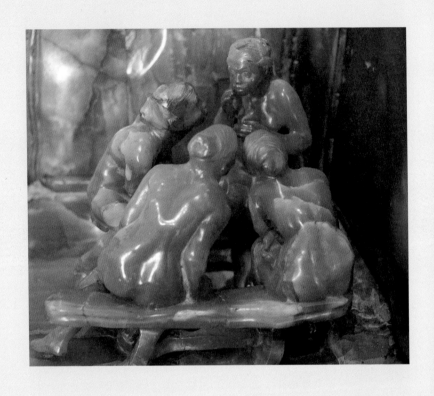

「수다쟁이들」, 오닉스와 청동, 45×42.2×39cm, 1897년, 로댕미술관

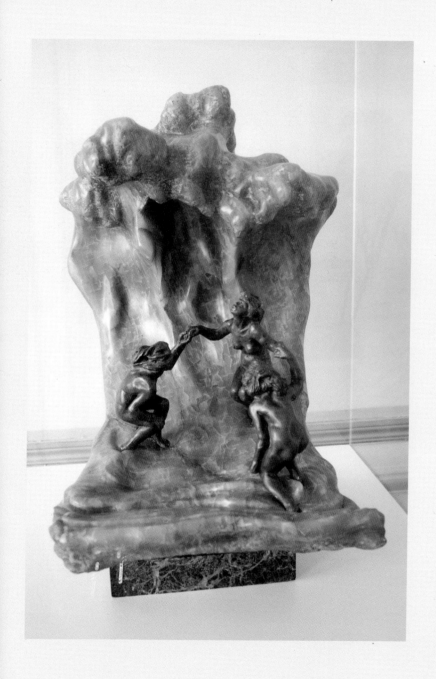

「파도」, 오닉스와 청동, 62×56×50cm, 1897~1903(?)년, 로댕미술관

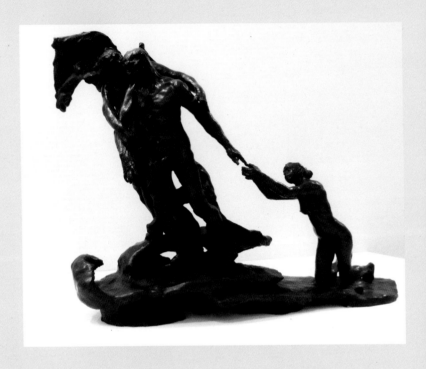

「중년 혹은 성숙의 시대」, 청동, 121×181.2×73cm, 1899년, 로댕미술관

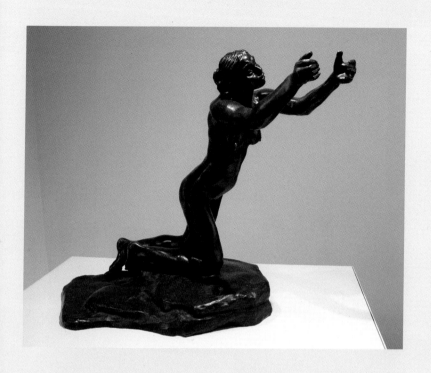

「애원하는 여인」, 청동, 67×72×59cm, 1899년, 카미유클로델미술관

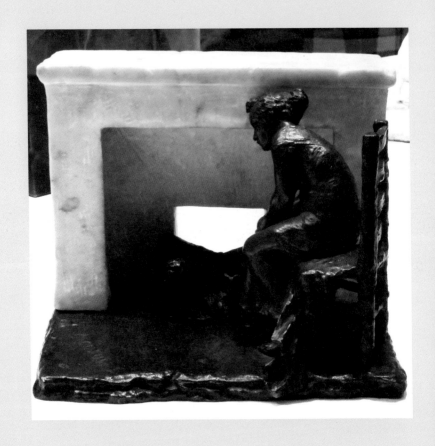

「벽난로가에서의 꿈」, 대리석과 청동, 22×29.5×24.5cm, 1899년, 개인 소장

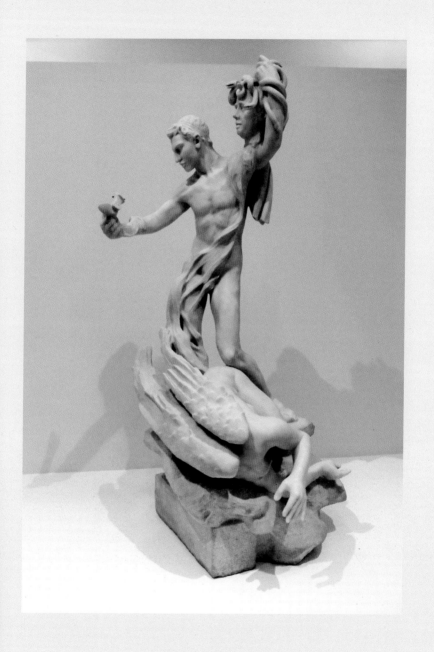

「페르세우스와 고르곤」, 대리석, 196×111×90cm, 1897년, 카미유클로델미술관

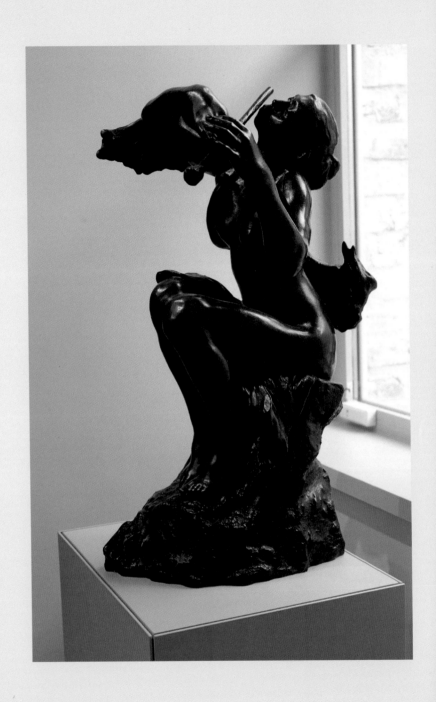

「플루트를 부는 여인」, 청동, 53×27×34cm, 1905년, 카미유클로델미술관

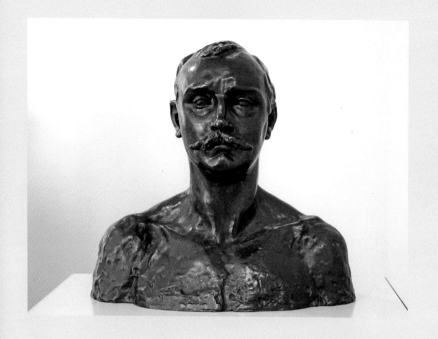

「37세의 폴 클로델 흉상」, 청동, 48×53×19cm, 1905년, 개인 소장

카미유 클로델

생 의 고 독 을 새 긴 조 각 가

© 이운진 2022

초판 인쇄	2022년 6월 3일
초판 발행	2022년 6월 15일

지은이	이운진
펴낸이	정민영
책임편집	임윤정
편집	전민지
디자인	백주영
마케팅	정민호 이숙재 김도윤 한민아 정진아 이가을 우상욱 정유선
제작처	인쇄 한영문화사 제본 경일제책

펴낸곳	(주)아트북스
출판등록	2001년 5월 18일 제406-2003-057호
주소	10881 경기도 파주시 회동길 210
대표전화	031-955-8888
문의전화	031-955-7977(편집부) 031-955-2696(마케팅)
팩스	031-955-8855
전자우편	artbooks21@naver.com
트위터	@artbooks21
인스타그램	@artbooks.pub

ISBN 978-89-6196-415-9 03600